U0019700

金澤 古民宅咖啡

探訪古城小鎮風貌的39家咖啡館

39
Kanazawa
Old House
Cafes

川口葉子

前言

古民宅咖啡館是從土地的風土氣候誕生出來的傳統住宅樣式，以及人們將其活用於現代的智慧結晶。

因為執筆這個系列，到東京與京都旅行後，我對古民宅咖啡館呈現的土地特色產生了強烈的興趣。

想要更深入理解金澤的古民宅咖啡館。金澤的豔麗並非京都的文雅，亦有別於江戶的時髦——在茶人木村宗慎的[※]散文集中看到這句話，使我有了那個想法。

不同於貴族官員與商人工匠（町人）之都散發的「雅」（文雅），或是江戶人的「粹」（時髦），武士及町人創造出來的「豔」是什麼呢？對此感到疑惑的我，造訪多家金澤具有魅力的古民宅咖啡館，完成此書。

走在街上，起初吸引我的是，黑瓦光滑的豔澤。木造房屋與神社寺廟都鋪上漆黑的屋瓦。瓦片的普及是在昭和時代之後，塗上大量黑色釉藥的黑瓦，讓積雪容易溶解、滑落，具有優秀的耐寒性與耐用性。青空下，櫛比鱗次的屋瓦在陽光照射下閃耀黑色光澤的風景真是美極了。

除了直接用雙眼欣賞的豔，也有比喻式的豔吧。

做了調查後，馬上想到加賀藩前田家的文化政策。武力與財力豐厚的加賀藩對德川幕府是一大威脅，加賀藩經常

※《工藝王國──古代君王與百姓的活動》
木村宗慎（平凡社出版《別冊太陽》）

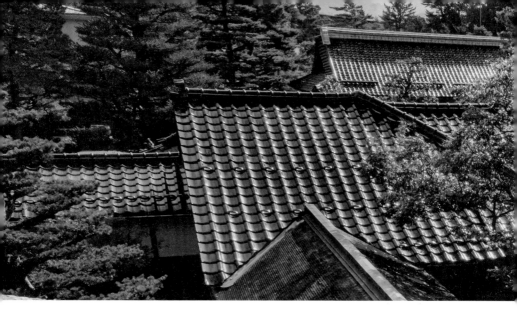

所謂的金澤古民宅咖啡館

通常屋齡五十年以上的家稱為古民宅，其依據是日本文化廳制定的有形文化財登錄基準的「建築後經過五十年，獲得一定評價的建造物」。

金澤市積極推行町家重生事業，「金澤町家」的定義是「金澤市內具有傳統構造、型態或設計的木造建築物之中，傳達本市的歷史、傳統及文化，在施行昭和二十五年的建築基準法時已存在的建築物（不包含寺院神社）」。

根據前述，本書將古民宅咖啡館定義為「轉用屋齡五十年以上的建築物翻新的咖啡館」。轉用，也就是為原本以不同目的建造的古老建築物找出價值，翻新成為咖啡館注入新生命。

希望各位透過本書能夠享受到金澤古民宅咖啡館的各種美好的「豔」。

川口葉子

＊本本書刊登的內容為二〇二二年七月的資訊。

因為可能會有變更，請先瀏覽店家的官網或社

群網站進行確認。

＊有些店家的最後點餐時間和關店時間不同。

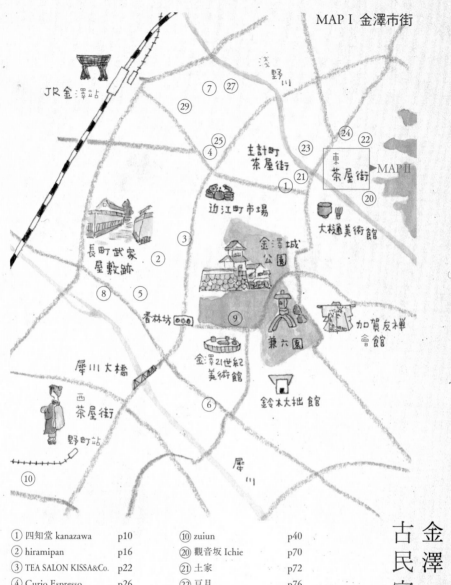

MAP I 金澤市街

JR金澤站

⑦ ㉗

㉙

㉔ ㉒

㉕
④

主計町
茶屋街

㉓

車
茶屋街 ►MAP II

①

㉑

近江町市場

㉚

大桥通美術館

③

長町武家
屋敷跡

②

金澤城
公園

⑧ ⑤

香林坊

⑨

加賀友禪
會館

犀川大橋

西
茶屋街

金澤21世紀
美術館

兼六園

鈴木大拙館

野町站

⑥

⑩

犀
川

金
澤
古
民
宅
咖
啡

MAP

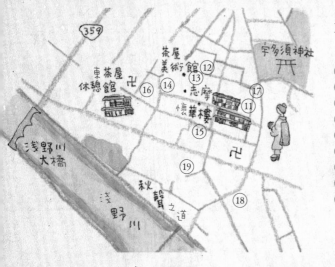

MAP II 東茶屋街

MAP III 石川縣

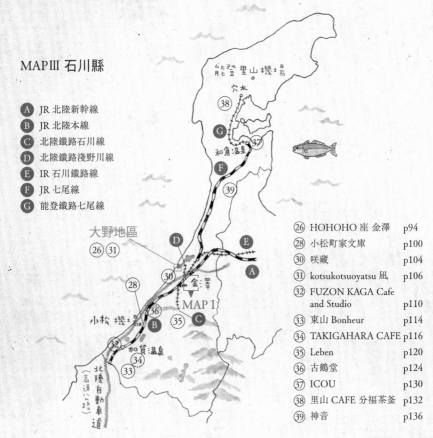

Ⓐ JR 北陸新幹線

Ⓑ JR 北陸本線

Ⓒ 北陸鐵路石川線

Ⓓ 北陸鐵路淺野川線

Ⓔ IR 石川鐵路線

Ⓕ JR 七尾線

Ⓖ 能登鐵路七尾線

金澤文學散步

金澤是明治時代知名作家泉鏡花、室生犀星和德田秋聲的故鄉，是被犀星描述為「所謂故鄉，就是在遠方想念的地方」的城鎮，也是作家、翻譯家古井由吉與小說家五木寬之在昭和時期曾經生活過的地方。

小說家吉田健一晚年時，每年冬天都會造訪金澤，固定投宿於料理旅館「鍔甚」，他很喜歡面向犀川的〈小春庵〉。那是俳聖松尾芭蕉舉辦俳句會的小春庵遷建而成的風雅房間。

散步探尋喜愛的作家的足跡，金澤——作家的世界——我，形成獨特的三角關係。這成為無形的酵母，讓我即使回到家，腦中的旅行記憶仍持續發酵，就像麵包那樣不斷膨脹，感受到無窮樂趣。

對我來說，主要是吉田健一的《金澤》。翻閱這本稀有的仙境小說，彷彿與仙人對飲美酒般沉醉其中。書中提到的浮現於酒杯之間，是點綴「成巽閣」〈群青之間〉的群青藍，還有經常出入主角家中的骨董商帶來的青瓷碗。讀著讀著，讓人又想再去一趟金澤了。

在金澤享受文學散步的樂趣非常簡單，犀星喜愛的強而有力的犀川，鏡花小說舞台的優美淺野川依舊流動著，市內有許多紀念館和文學碑，紀錄與各作家有關的充實內容。也會遇到擷取犀星一段詩句的公車亭標誌，成巽閣與鍔甚至今也仍健在。

泉鏡花紀念館可以看到鏡花隨身攜帶的手部消毒器及愛用的旅行工具。有潔癖的鏡花只吃煮沸的食物，連酒也要徹底煮滾才喝。難得的酒香和味道都煮掉了，據說其友人把那驚人的酒稱為「泉爛」（爛即加熱的酒）。

第1章

傳統文化與「現代」交會的空間

被人們遺忘，逐漸腐朽的建築物，
與異文化的邂逅產生的能量，
令它們重獲新生。
在油舖體驗台灣的飲食文化，
在鐵工廠接觸到法國的咖啡館文化，
一同探訪充滿邂逅魅力的咖啡館。

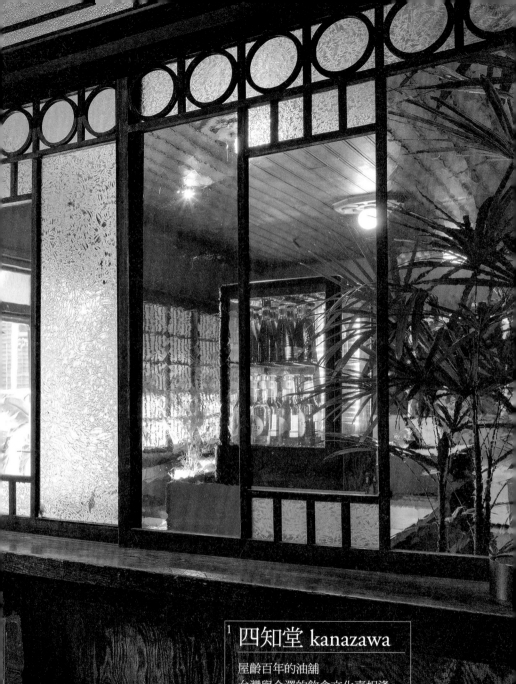

四知堂 kanazawa

屋齡百年的油舖
台灣與金澤的飲食文化喜相逢

尾張町

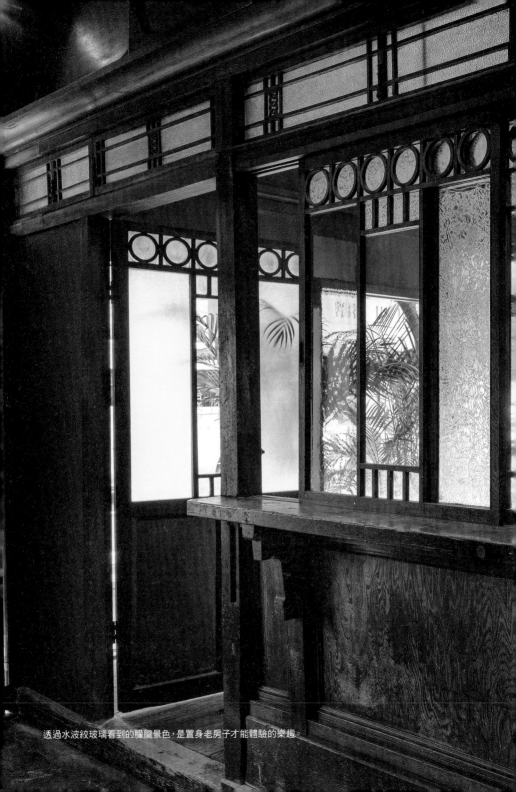

透過水波紋玻璃看到的朦朧景色，是置身老房子才能體驗的樂趣。

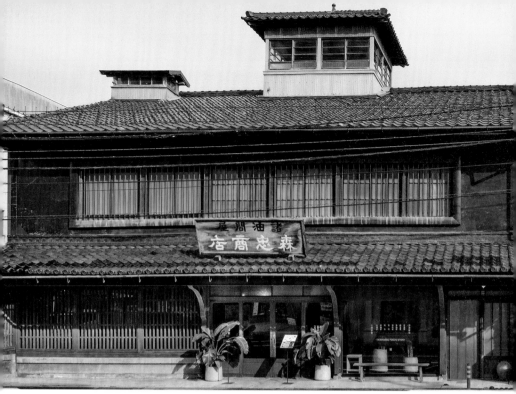

這棟大町家曾是油舖老店「森忠商店」的店面兼辦公室，作為尾張町的地標，
具有高度的歷史及文化價值。

與「四知堂Kanazawa」
的初次遇見，是秋天在百萬
石通散步的時候。這條街道
是繞行金澤的名勝舊址，帶
領散步者進入時光之旅。映
入眼簾的風景就像沙漏反覆
倒置般往來於過去與現在之
間。

當中有個地區殘存許多古
老的町家與洋樓，保留城下
町的昔日風貌。加賀藩初代
藩主前田利家進入金澤時，
從故鄉尾張國隨行的商人居
住的尾張町，過去是金澤首
屈一指的鬧區。

大街邊相當引人注目的是
立著「森忠商店」招牌，威
嚴莊重的町家，屋頂上有眺
望台。我看得入神，走近才
注意到玻璃窗上寫著新的店
名。那是在二〇二〇年開
幕，結合台灣飲食文化與金
澤豐富食材，傳達嶄新魅力

12

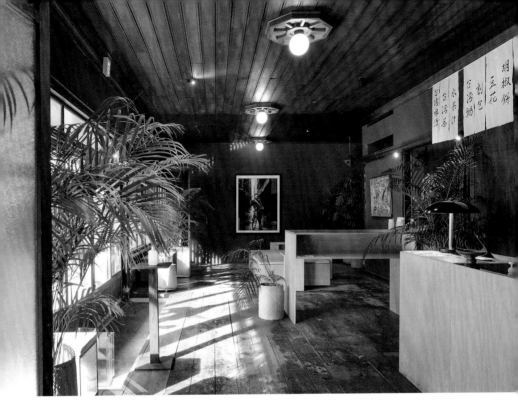

保留原建物的天花板，散發著光澤。

的四知堂。

拉開屋齡百年、前身是油舖的町家拉門，最先見到的是，以台灣路邊攤為概念的空間。早晨耀眼的陽光隔著格子窗灑落在殘留塗料痕跡的舊木地板上。

越往裡走，光線變淡，站立空間以美麗的建具做區隔，透過琥珀色的玻璃眺望店內，猶如置身午睡的夢境。內部擺著大桌子，還有綠意盎然的庭院，台灣的早午晚不同時段的飲食風景都在這個空間展現。

店主塚本美樹小姐經營古董店「SKLO」長達十七年，以金澤為據點，往返於東京、台灣和歐洲。

她告訴我「在台灣的街角能夠找到金澤失去或刻意避開的事物」。儘管金澤的街道景觀變得完善美麗，卻給

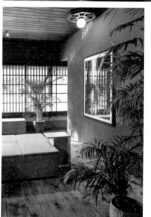

上‧用豆漿凝固而成的滑嫩「豆花」是台式經典甜點。搭配白木耳和三種豆類，每一口都能享受到不同的口感與滋味。

人刻意規畫的感覺，但台灣街頭的路邊攤充滿活力與躍動感。

塚本小姐說，要了解都市的魅力，街頭文化很重要。這令我想起曾經造訪過的台北，被熱氣搞得喘不過氣的夜市光景，不可思議地懷念起那股巷弄間的空氣。

四知堂Kanazawa可以品嚐到台灣的街頭美食，滑順入喉的甜豆花、經典的早餐鹹豆漿或粥等，全都是很健康的料理。

塚本小姐說：「台灣料理美味且有益健康，當中隱含著製作者盛情款待的體貼心意。」

我想盛情款待的根本是出自對對方的敬意，對象不只限於人類。塚本小姐認為「這棟建築物是街道的一部分」，翻修時為了不破壞景觀，小心保存外觀和招牌。為了延續建築物的壽命，補修看不到的部分，耗費龐大費用。那正是對於留下珍貴歷史的建物所給予的敬意。

為了活用老舊的塗漆紅柱，調配牆壁的顏色時煞費

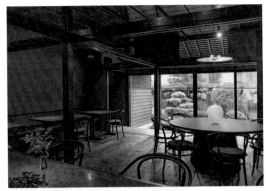

下‧翻修過程中，發現森忠商店販售過的山茶花髮油的歷代標籤，於是開幕時舉辦了企畫展。以前茶屋街的藝妓也很愛用這款髮油。

將散發宛如谷崎潤一郎的《陰翳禮讚》之美的金澤，巧妙結合現代台灣的絕佳品味令人讚嘆不已。

苦心。淡墨色的新牆面隨著照入室內的光線，色調會產生微妙的變化。

「金澤的冬天很暗，在古老町家室內的一片黑暗之中，漆或紅殼（紅褐色顏料）的顏色淺淺浮現的模樣很好看。」

● menu（含稅）
台灣小吃 割包　480日圓
　　　　胡椒餅　300日圓等
飲茶 喜歡的台灣茶＋台灣糕點　1200日圓
午餐滷肉飯等（附甜點、飲料）1500日圓～
晚餐 8菜套餐　6600日圓～

● 四知堂 kanazawa　MAPI
石川縣金澤市尾張町2-11-24
076-254-5505
台灣小吃　8:00～16:00
飲茶　10:00～16:00
午餐　11:00～14:00
晚餐　18:00～22:30（最後點餐21:30）
※午餐僅週四～週日提供，
　需在前一天16:00前預約
週三公休
JR「金澤」站下車，徒步20分鐘。
無停車場

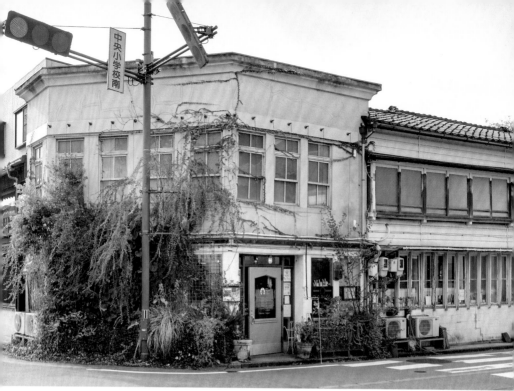

左邊的建築物是hiramipan，
右邊是OYOYO書林淺溪街，
形成十字路口的美麗美景。

2 hiramipan

在大正時代的鐵工廠
品嚐法式三明治

長町

水路旁多家個性小店林立的淺溪街，有一個格外有魅力的十字路口。書店與咖啡館是人生不可或缺的存在，少了其中之一，心靈就會乾枯。

左邊的建築物，植栽攀沿著外壁搖晃，有一道草綠色的大門，右邊是白色木板牆。從遠處看到這個十字路口，讓人不自覺地加快腳步，像是被吸過去般的神奇磁力！

每次造訪hiramipan總覺得像是得到一顆氣球回家的愉悅滿足感。和老闆兼主廚的平見高廣先生聊過之後，明白為何會有這種感受。

將大正時代的舊鐵工廠分割改建，二〇一一年時成為二手書店「OYOYO書林淺溪街店」與餐酒咖啡館「hiramipan」。雖然可以外

平見先生讀了羅伯特‧哈里斯（Robert Harris）的《人生百項清單》（*A List of One Hundred Dreams*）後，寫下一百件想做的事，據説幾乎都做到了。

右下・早餐組合的主餐可以選法式三明治或鹹派，有附咖啡或紅茶。

帶麵包或蛋糕，但店名的pan並非麵包店，而是平底鍋。

為了品嚐知名的早餐，開店前大排長龍的景象已是常態。搭配新鮮蔬菜的法式三明治令人印象深刻，烤得香酥的龐多米吐司上擺著荷包蛋，淋上白醬，雞肉與切達起司的美味在口中蔓延，吃下這一盤讓人感覺會度過幸福的一天。

擺滿二手雜貨、鮮花及書本的咖啡館優美地結合法國與金澤、現代與大正時代，使我回想起過去採訪帕特里斯・朱利安（Patrice Julien）時，他告訴我的一句話「生活藝術（Art de Vivre）」。

平見先生說：「我在以前工作過的店家學到，店裡要放活著的事物與死亡的事物，這樣才能保持陰陽平衡。」原來如此，鮮花與乾

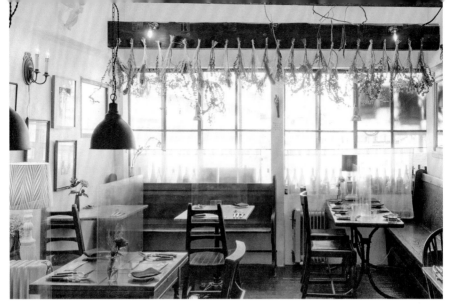

到法式餐廳學藝三年，嚴格磨練的經驗奠定了美味的基礎。

展示櫃裡擺著種類豐富的麵包，有硬麵包、丹麥麵包、鹹麵包和甜麵包等。近年開始的移動販賣與網路商店、定期訂購也頗受好評，以積極心態持續接受挑戰。

燥花交錯的景象是因為這個理由啊。

平見先生出生於能登半島的七尾市，自東京服裝學校畢業後，從事織品相關工作，二十五歲回到家鄉。那時七尾市場的經營者告訴他「不是尋求沒有的東西，而是去找已經有的東西」。仔細觀察你的四周」。後來他才知道石川縣也是織物的產地，還發現了二三味咖啡這家能登咖啡烘焙所，他心想「原來我想做的事在家鄉全都做得到」。

立下開咖啡館的目標後，他在金澤的法式餐廳進行嚴格的廚藝學習，也在接待技巧優秀的酒吧工作過。那段期間他的心靈支柱是現在日本咖啡館源流的兩位大前輩。

其一是提倡「任何人都能

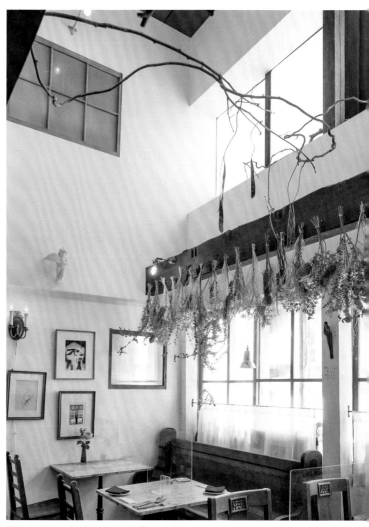

平見先生喜歡金澤的冬天，他説：「冬天有很多美味的食材。望著窗外白雪霏霏，在店內悠閒放鬆也是別有一番風情。」

表現」，為許多人帶來創作勇氣的美術作家永井宏先生。平見先生將創造咖啡館視為自我表現。

其二是「SHOZO CAFE」。

店主菊地省三先生。他在栃木縣那須鹽原市的寂靜角落開設咖啡館後，周圍慢慢增加了生活雜貨店等店家，使那個角落成為喜愛咖啡館的

人、想從事某些事的人造訪之處。

平見先生的hiramipan所在的十字路口周圍，陸續開設了法式薄餅小酒館和披薩店，讓這個區域變得越來越有魅力。為了去hiramipan吃早餐，總有一天要去金澤旅行——以這件事作為旅行的目的。

我想會有像是拿到氣球般的愉悅滿足感，是因為這個空間始終散發製作者青春的夢想與憧憬。氣球彷彿輕聲訴說著，做夢也無妨，活得美好也可以。

● menu（含稅）
Today's Wine（杯裝）　715日圓～
HEARTLAND生啤酒　660日圓
早餐套餐　1485日圓～
hiramipan午餐　2178日圓～

● hiramipan　MAP I
石川縣金澤市長町1-6-11
076-221-7831
早餐　8:00～10:30（最後點餐）
午餐・咖啡　12:00～15:30（最後點餐）
麵包販售　8:00～18:00
週一公休　※有不定期休
JR「金澤」站下車，徒步17分鐘。
有停車場

咖啡是使用富山縣精品咖啡烘焙所koffe的咖啡豆。

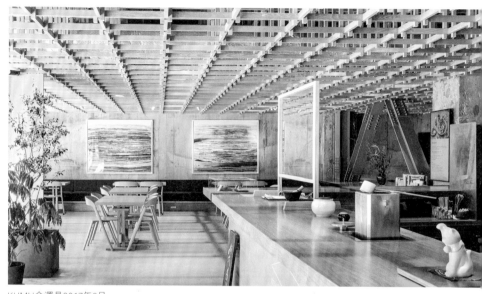

KUMU金澤是2017年8月開幕的生活風格飯店，整修建於1970年代的辦公大樓，在一樓開設當作分享空間的茶沙龍。

TEA SALON KISSA&Co.

透過茶飲與和菓子感受禪味
愜意喫茶去

上堤町

讓屋齡五十年、過去曾是商社入駐的閒置大樓重生的「KUMU金澤by THE SHARE HOTELS」，是到處都能令人感受到簡練俐落與玩心的飯店。電梯廳留下原本牆面的一部分與警衛室的圓窗，保存著一九七〇年代的記憶。

一樓朝著街邊敞開，任何人都能進入品茶空間放鬆休息。微陰的秋日，用眼睛與舌頭享用抹茶和「茶菓工房太郎（taro）」的生菓子，欣賞頭上廣闊的木格天花板。

粗獷的混凝土連接井然有序的木框，使人聯想到日本的傳統建築。如此端正的設計看起來賞心悅目，後來才知道那不只是裝飾，而是有活動時用來架設隔板的巧思，令我讚嘆不已。

飯店的名稱是由多個意思

22

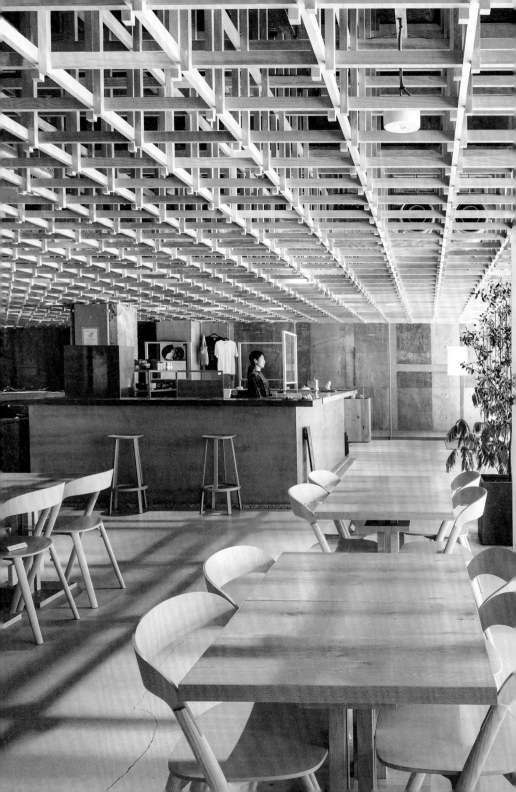

右上‧「喫茶去」是意指「來吧，喝杯茶」的禪語。
右下‧使用的茶器是古老的器皿，或是與金澤有淵源的創作者的作品。
左上‧點單後，咖啡師親手刷沏抹茶。
左下‧仿蘋果造型的季節生菓子是由「茶菓工房太郎（taro）」製作。

組合而成，KUMU是組裝木頭、組合團隊、汲取茶水、玩味金澤的傳統文化──那都是在江戶時代繁盛的茶道或工藝、禪的文化。茶沙龍的名稱來自禪語的「喫茶去」，這點也令人贊同。金澤是讓日本的禪文化傳遍世界的鈴木大拙的家鄉，金澤出身的建築師谷口吉生經手設計的「思索的美麗建築」鈴木大拙館從KUMU徒步即可到達。

不過，這家茶沙龍沒有傳統文化的高門檻，吧台工作人員接受訂單後，從茶釜汲取熱水，以沉穩的動作刷攪茶刷。工作人員微笑著說：「希望能讓年輕人不要顧慮禮法，舒服地享用金澤的茶和點心。」如果是旅客喝了茶之後，可以請工作人員推薦景點，若是當地居民也可

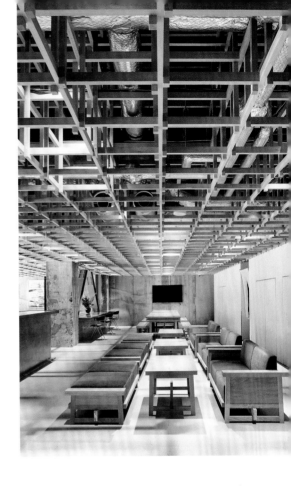

右·一樓內部是寬敞的休息室。
上·刻意留下舊辦公大樓的電梯廳。工
作人員説：「金澤是不需要看地圖找
路的精緻小城，請好好享受散步的樂
趣」。

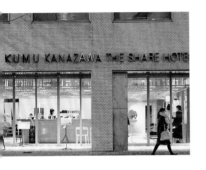

🖤 menu（含税）

熱咖啡　550日圓
加賀棒茶　550日圓
抹茶與和果子組合
750日圓～
米糠漬河豚　310日圓～

🖤 TEA SALON KISSA&Co.
　MAP I
石川縣金澤市上堤町2-40
KUMA金澤by THE SHARE
HOTELS 1F
076-282-9613
11:00～23:00（最後點餐22:00）／無休
JR「金澤」站下車，徒步19分鐘。
無停車場

在此打開電腦，自在地工
作。
　吧台周邊陳列著金工作家
竹俣勇壱精選的茶具，以及
在金澤表現出色的陶藝家的
各種器皿，它們正靜候與人
們的相遇。

遺留在天花板上的舊報紙，印著資生堂化妝品的紙白粉（kamioshiroi）、和光堂BONBON、東京電氣股份有限公司的C Lamp等廣告，散發出的時代感令人覺得有趣。

4
Curio Espresso

蘊含西雅圖回憶的大正時代舶來品店咖啡館

安江町

面向商店街的咖啡館外觀使人想起昭和時代西點舖的風貌，不經意地打開門，出現的卻是意想不到的世界。

骨董的水晶吊燈靜靜地散發光芒，令人印象深刻的磁磚風格牆面，圓滑曲線的吧台擺著著La Marzocco義式濃縮咖啡機。舉止沉穩的美國咖啡師，使人聯想到國外的街角咖啡館。

喝著拿鐵，抬頭望向天花板，上頭張貼的舊報紙已經和天花板融為一體。陳舊的字體是由右而左排列，應該是戰前的報紙吧。

大德裕子小姐說：「這棟建築物長久以來經營舶來品店，進行整修的時候，在天花板發現了這些舊報紙就直接留下來了。」

大德小姐自西雅圖的大學畢業後，在當地使用屋齡超

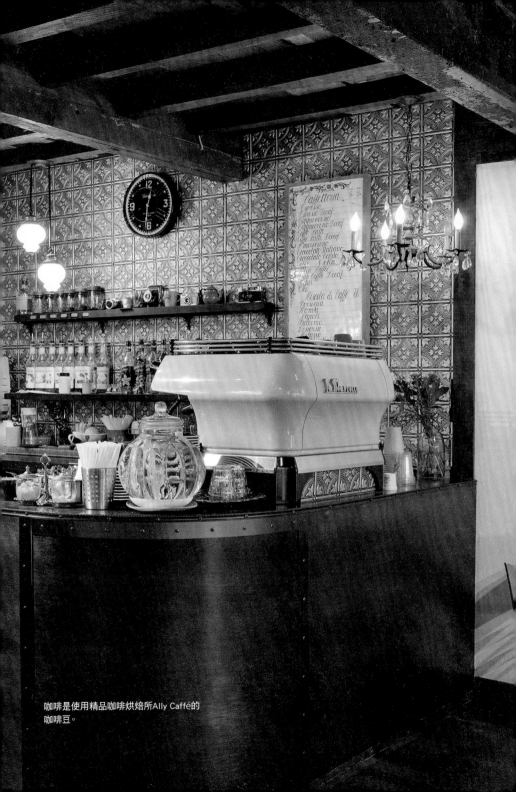

咖啡是使用精品咖啡烘焙所Ally Caffé的
咖啡豆。

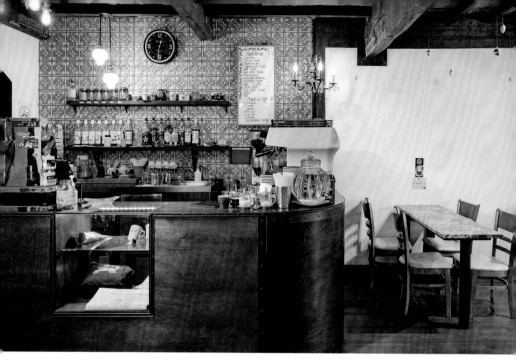

愛老舊物品的Gayago Sol先生在西雅圖當過鎖匠。過去工作時，見到被丟棄在老屋庭院裡的水晶吊燈等物品，他總會撿回家細心收藏，如今也成了店內的裝飾。

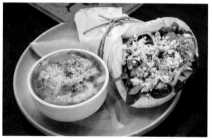

用口袋餅包捲配料的希臘三明治，宛如美味的花束。主要配料可選雞肉或鷹嘴豆。墨西哥辣豆湯也是堪稱一絕。

過百年、與日本人有淵源的建築物開設的咖啡館，從事口譯兼咖啡師的工作。在那裡和Gayago Sol先生相識相戀而結婚，後來他們回到大德小姐的家鄉石川縣一起開了這家咖啡館。那是二○一四年新幹線開通至金澤一年前

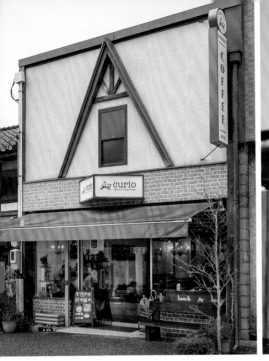

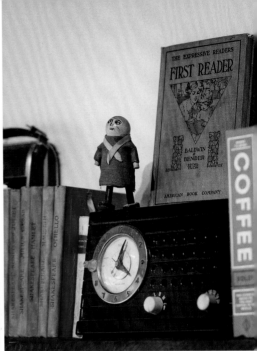

● menu（含稅）

美式咖啡　440日圓
各種茶飲　440日圓
每日糕點　250日圓～
今日例湯　360日圓～
早餐三明治　720日圓～

● Curio Espresso　MAP I
石川縣金澤市安江町1-13
076-231-5543
9:00～16:00
週二和週三公休
JR「金澤」站下車，徒步15分鐘。
無停車場

的事。

在西雅圖被許多留存下來的古老建築物吸引的大德小姐，與熱愛日本古民宅，學習合氣道等傳統文化的Sol先生，在這棟建於大正時代的建築物擺放在美國收集的骨董品，打造舒適的空間。起初受到國外旅客熱烈喜愛，後來變成當地人也頻頻造訪的場所，這裡也是很適合旅行時稍晚吃早餐的地方。

大德小姐說：「咖啡館十五分鐘就會改變環境，有時很安靜，有時很熱鬧。如果有喜愛的口味像是拿鐵，我們也可以為客人製作，來這裡請放鬆休息。」她的這番話似乎有著大學時代在西雅圖咖啡館度過漫長時光的記憶。

MORON CAFE

在武家宅邸遺跡的舊診所
傾聽時光的流逝

長町

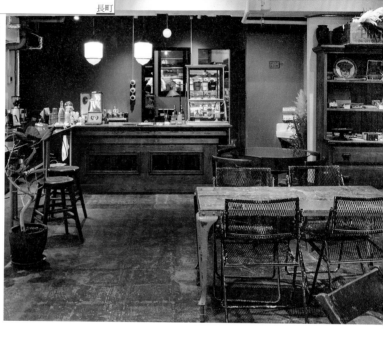

復古家具與新物品混搭
而成的空間，天花板是
刷塗了白漆的錫板。

長町武家屋敷遺跡是和東茶屋街人氣不相上下的散步地區。黃昏時刻，人影頓時消失的時候，走在石板路上，感覺土地的精靈彷彿在背後竊竊私語。茶屋街聽到的是熱鬧與濕氣交雜的聲音，武家屋敷則是刻意壓低的聲音。

二○一九年，「MORON CAFE」在武家屋敷遺跡這個完美的景觀中開幕。在金澤算是很少見的，散發些許紐約老舊大樓氛圍的時髦店內，人們在此放鬆歇息。

前身是建於一九六八年的診所「淡中醫院」，成為空屋將近二十年。咖啡館老闆宮川慎伍先生看到這棟建築物的瞬間靈感湧現，覺得在別有風情的街道上出現外來的空間是很有趣的一件事。

宮川先生心想「不要太時

上·咖啡館附設觀葉植物店，從店內的樓梯走上二樓，便是服飾店「FILL THE BILL MERCANTILE」。

中·使用有機砂糖和麵粉製作的甜點，看起來很吸引人。宮川先生說：「我只提供自己認可的東西給客人，讓工作人員試做了幾種，試吃過才決定味道。」

● menu（含稅）
拿鐵咖啡（熱）　550日圓
蒙布朗塔　660日圓
檸檬水　583日圓
雞肉咖哩　1320日圓
酪梨開放式三明治　1100日圓

● MORON CAFE　MAP I
石川縣金澤市長町2-4-35 1F
076-254-5681
9:00～18:00
週二公休　※國定假日有營業
北鐵「野町」站下車，徒步18分鐘。
有停車場

尚比較好」，委託加賀燈籠專賣店製作手寫店名的燈籠，掛在門口營造出不協調的另類時尚感。

家具和雜貨用品是喜愛老舊物品、特殊物品的宮川先生在紐約收購而來。

「在量產體制尚未完備的時代，人們必須花時間慢慢製造的這些物品，多數是品質良好的東西。」

老化之物隱含的韻味令人著迷，宮川先生的這句話引起我的共鳴，這同樣也是對都市風景的感受。

在露天座位眺望流過眼前的大野庄用水的水面，真想再次誤入狹路小徑。

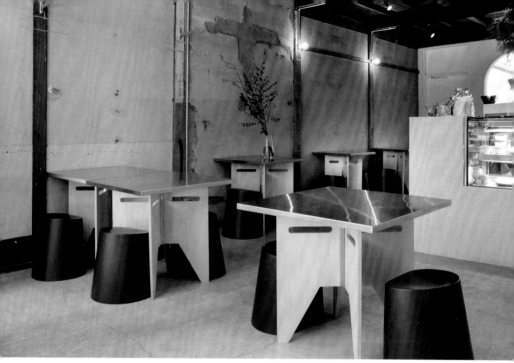

這棟屋齡百年的建築物，過去在不同時代有各種店家入駐，像是唱片行、骨董店、精品店。

好想在沒有刺眼招牌的舒適街道散步的話，新竪町商店街是最好的選擇。那裡有許多個人小店，自古以來就有的舊美術店和藥局，翻修閒置店舖而成的嶄新咖啡館與雜貨用品店混雜，悠閒地走在這條街上可以感受到獨特的氣氛。

街上一角的「MONET」是二〇一九年開幕的三明治與熟食店，早上八點開店，對要吃早餐的人來說很方便。

我在午後點了熟食盤和冰白酒，除了自製的熟食冷肉，還有各種熟食全都裝在一盤，能夠享受到變化豐富的味道與口感。

由大雜院翻修而成的店內，現代設計的銀色餐桌與日本傳統民宅的砂壁或土牆的對比引人注目。活用牆上留下的十字形裂縫或傷痕，

32

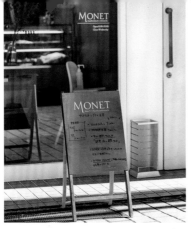

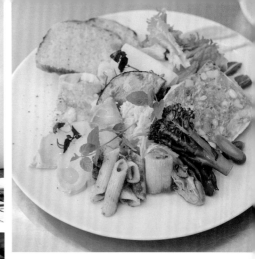

右‧附麵包的熟食盤，每一道都很好吃。老闆在金澤市內經營的另一家店，由屋齡一百一十年的倉庫改建而成的和食店「PLAT HOME」也很受歡迎。

MONET隔壁的老藥局「小西新藥堂」是佐藤製藥吉祥物佐藤象的小博物館，可免費看到歷代的佐藤象公仔。

● menu（含稅）
美式咖啡 450日圓
檸檬水 500日圓
早餐 550日圓～
MONET午餐盤 1700日圓～
每週替換三明治 750日圓～

● MONET MAP I
石川縣金澤市新竪町3-48-1
076-299-5449
8:00～18:00
週三及第三個週二公休
北鐵「野町」站下車，徒步17分鐘。
無停車場

產生豐富的質感。

我詢問了這棟房子的屋齡，工作人員去問了同一屋簷下的隔壁藥局。創立於明治時代的藥局是這棟大雜院的房東。對方回答「是大正末期至昭和初期的時候」，這棟建築物的屋齡將邁入百年。

老闆岡川透先生說：「我被這條商店街的良好氣氛吸引了。」他希望大家能夠外帶店裡的食物邊走邊逛這條商店街。店名來自畫家克勞德‧莫內（Claude Monet），簡樸的店內襯托料理的繽紛色彩，這是出自在白色畫布上描繪未來的想法，這裡是很適合莫內色彩的場所。

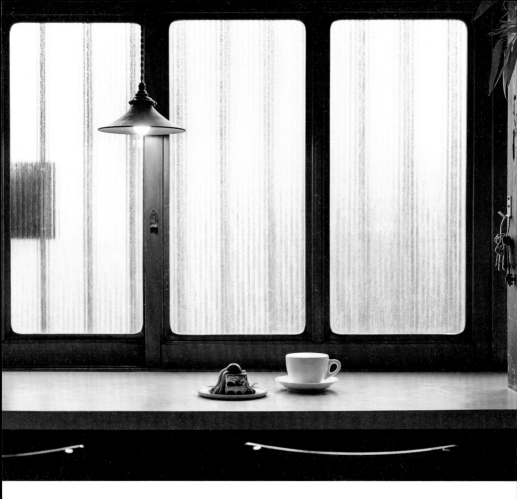

享受歷史悠久的町家與現代義大利
飲食文化融合的世界。
下右‧布丁和蒙布朗。
下左‧穿過咖啡館入內的義式餐廳
「ORIGO」是獲選《米其林指南石川
2021》米其林餐盤的店家。

Angolo CAFFÉ

環繞明治時代町家的
義式濃縮咖啡香

笠市町

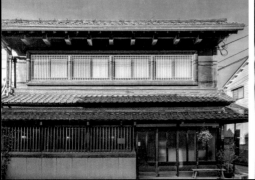

被金澤吸引的理由之一是，從高樓林立的金澤車站前走往淺野川，不到十分鐘的路程就能進入保留古老町名與建築物的巷弄。笠市町這個町名是因為此地在藩政時代有許多斗笠批發商。

改建町家開設「Angolo CAFFÉ」的老闆能崎涼子小姐告訴了我這件事。用La Marzocco義式濃縮咖啡機沖泡的拿鐵與自製甜點很受歡迎，據說這裡的布丁有時很快就賣完了。

能崎小姐曾在義大利旅居七年，喝義式濃縮咖啡已經成了她的生活習慣，她將咖啡館取名為意指「角落」的Angolo，希望能夠成為這條街上人們親近的「街角咖啡館」。原來如此，所以這裡的布丁也是方形的啊。我用湯匙舀起布丁表面散發光澤的焦糖，問起這棟建築物的來歷。

這棟町家建於一八八年，前身是米穀店，到了昭和初期，店主變成經營漁網店，增建了二樓。淺野川過去有漁船頻繁往來。

說到金澤傳統的屋頂，是帶著潤滑感光澤的黑瓦，這棟町家擺上紅色小松瓦，兩層式的屋簷之間用和瓦片相同顏色的紋樣做裝飾。

整修後，入口附近是咖啡館，內部是義大利夫妻經營的餐廳。小心保留原型的外觀與摩登家具的對比充滿魅力。明治時代誕生的町家肯定也很滿意被義式濃縮咖啡的香氣包圍。

● menu（含稅）
義式濃縮咖啡　270日圓
義式果汁　440日圓
甜甜圈　300日圓
Angolo濃醇布丁　490日圓
可頌三明治　500日圓～

● Angolo CAFFÉ　MAP I
石川縣金澤市笠市町10-1
070-7549-7248
8:00～16:00（最後點餐）
週二和週三公休，有不定休
JR「金澤」站下車，徒步9分鐘
無停車場

店主竹中悠葵先生是金澤市人，為了開咖啡館，到東京的咖啡館和義式餐廳習藝超過十年。他使用的咖啡豆來自在東京時已有交情的金澤市精品咖啡烘焙所SUNNY BELL COFFEE。

8

POP BY COFFEE

可眺望街景，令人難以忽視的
小巧咖啡店

中央通町

在金黃色銀杏葉散落一地、雨水下個不停的十字路口，有一家剛開不久的小咖啡店。在透著街上光線的落地玻璃窗店內，一口喝下義式濃縮咖啡，走出店外——如此率性而為，似乎也不錯。

這家店好像有許多小規矩，打開門踏進店內，首先會和站在吧台的咖啡師對上眼。咖啡師從客人的表情解讀怎樣的飲品能夠取悅客人是他的任務之一。如果告訴他喝完的感想，下次應該也會配合喜好，貼心地製作咖啡。

二○二一年秋天，由屋齡五十八年的小型大樓整修而成的「POP BY COFFEE」，前身是當地人熟悉的肉舖。金澤出身，在東京磨練咖啡師手藝的竹中悠葵先生和妻

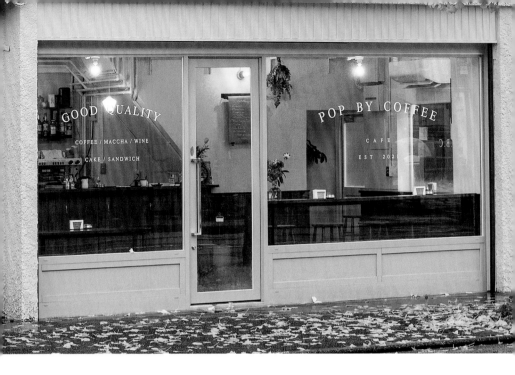

● menu（含稅）
美式咖啡　450日圓
卡布奇諾　500日圓
義式濃縮咖啡抹茶拿鐵　700日圓
巧克力醬糜　550日圓
布丁　550日圓
早餐　1000日圓

● POP BY COFFEE　MAP I
石川縣金澤市中央通町11-40
076-254-5174
8:30～17:00　※週日及假日營業至16:00
週一和週二公休
JR「金澤」站下車，徒步20分鐘。
無停車場

子由梨江小姐站在吧台。

造訪當天，由梨江小姐穿著和服，出身於兵庫縣城崎溫泉旅館的她，從小就對身為老闆娘的母親懷抱憧憬。大學時代母親臥病在床的時期，她曾暫代老闆娘將近兩年。穿上和服時，她會想起已經過世的母親，以及其專注於工作的心態。

由梨江小姐說：「我很尊敬先生對工作不妥協的態度。」店內的椅凳不斷以一公分為單位做調整，也會配合客人的來店次數，在飲品加入小驚喜。

總是繫著領帶的悠葵先生說：「我想打造這條街需要的咖啡館，」他和常客也聊得很起勁。

Cafe & Brasserie Paul Bocuse

造訪建於大正時代的舊縣政府
享用名店的法式料理

廣坂

造訪當天的午餐主菜是酥煎
豬腰內肉，搭配經典醬汁。

原來正面和背面差這麼多啊！令我感到驚喜的是，多次從公車車窗眺望的「椎木迎賓館」。這棟被抓紋磚覆蓋的建築物是一九二四年完工的舊石川縣政府，是縣內最古老的水泥建築。

正面玄關前樹齡三百年的栲樹枝繁葉茂，形成完美的圓頂，感覺可以讓數十人在下面躲雨。玄關大廳給人嚴謹的印象，果然是前縣政府。

進入咖啡館之前，繞道去

了別處。踏上大理石的中央階梯，彩繪玻璃和柱子的裝飾散發大正時期摩登建築與裝飾藝術的氣息。完工當時，身穿黑色正裝的人們，懷著隆重的心情上下這個階梯，宛如電影的場景，光是想像就覺得有趣。

在值得慶祝的日子，二樓的法式餐廳「Jardin Paul Bocuse」可享用到法國與日本的美食之都里昂和金澤的飲食文化。

一樓的「Cafe &Brasserie」

讓人能夠以輕鬆的心情隨時進入，在此能夠品嚐到保羅‧博古斯的招牌甜點香草風味濃郁的烤布蕾。

在廣大的草皮前方可以看見金澤城的石牆，從咖啡館這側走出草皮回頭看的時候，驚訝地發現和正面截然不同的面貌。那是整面落地窗的美麗現代建築啊！如果用烤布蕾做比喻，這一側是烤得酥脆的焦糖化表面，正面玄關則是柔滑的卡士達奶油。

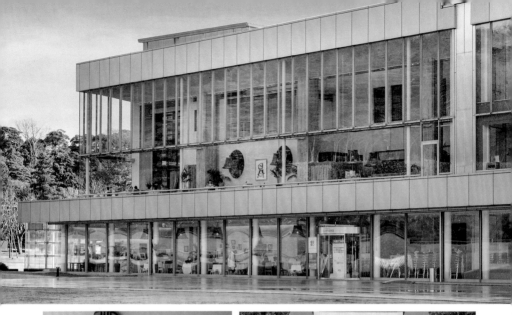

Paul Bocuse的餐廳與Cafe & Brasserie在同一
棟建築物，全球僅在金澤。
上‧從金澤公園這一側看到的椎木迎賓館呈
現摩登的現代之美。
下右‧從百萬石通這一側看到的椎木迎賓館
是典雅的紅磚建築。

● menu（含稅）
咖啡　440日圓
加賀紅茶　550日圓
杯裝氣泡酒　880日圓
甜點組合　935日圓～
套餐　1760日圓～

● Cafe & Brasserie Paul Bocuse　MAP I
石川縣金澤市廣坂2-1-1　椎木迎賓館內1F
076-261-1162
11:00～19:00（最後點餐18:00）
週一公休　※遇假日時，隔週二公休
JR「金澤」站下車，搭公車11分鐘，「廣坂」
站下車即到。
有停車場

十足倉庫風格的冰冷外觀,店內都是令人感到舒服、有趣的東西。

不小心搭錯的公車往往會帶我到很棒的咖啡館,也許可以說成是「被誤送的客人」,這樣的錯誤也是一種小幸運。

那天我也是預估方向坐上公車,在十字路口轉彎時,我急忙地走了幾步之後,發現一個像是倉庫的巨大建築物。招牌上有日本傳統紋樣的瑞雲,我想這是個好兆頭。

寬敞的空間內擺滿家具與生活雜貨,微陰天的陽光透過窗戶照進室內,在桌子和器皿的表面呈現柔和的反射。「zuiun」是建築設計事務所開設的生活選物店,為人們提供豐富充實的衣食住相關物品。

向咖啡吧台詢問:「我還沒吃早餐,請問有什麼推薦?」咖啡師回答瑪芬並建

40

從北陸鐵道公車「泉新町」徒步3分鐘，抵達附設室內雜貨店、咖啡館和餐廳的寬敞店舖。地下室的書店咖啡館陳列種類豐富的書籍，包含藝術或建築相關的攝影集、旅遊書、實用書及雜誌。

議我「可以到地下室的咖啡館享用」。

走下階梯，出現了意料以外的樂園。中央通道延伸的美麗書架，書架兩旁是半個室的小房間。不管選哪個座位，感覺都很舒服。不過，這個奇妙的空間原本是什麼地方呢？

工作人員微笑著說：「是香蕉的保管庫。」

「附近的阿婆說『我小時候就已經有了』，至少是超過半世紀前的建築物。後來被當作豆腐製造廠使用。」

zuiun的人員第一次踏進這個成為空屋的倉庫才知道有如此寬敞的地下室。懷著興奮的心情走下通往地下室的階梯，通道兩旁是一整排的門，每道門後都是進口香蕉的保管庫，香蕉正在裡面等待成熟出貨。通往地下室的

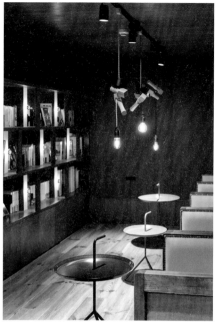

咖啡是使用金澤市內人氣烘豆所SUNNY BELL COFFEE的咖啡豆。依季節提供瑪芬等各種甜點。先在一樓的咖啡吧台點單，拿到商品後，請至地下室的書店咖啡館享用。

🥐 menu（含稅）

美式咖啡　440日圓
紓壓香草茶　530日圓
可麗露　280日圓
黑松露大野醬油燉飯T.K.G　2400日圓
zuiun盤餐　瑞　1380日圓～

🥐 zuiun　MAP I

石川縣金澤市泉本町4-17
076-243-5506
週一　11:00～20:00（最後點餐19:30）
週三～週五　11:00～22:00（最後點餐21:00）
六日與假日　10:00～22:00（最後點餐21:00）
週二公休　※國定假日有營業
北鐵「西泉」站下車，徒步8分鐘。
有停車場

階梯現在依然保留原貌。回到一樓，在客滿的餐廳品嚐午餐，感謝這段誤送的奇遇。

第 2 章

茶屋街的
魅力

金澤的茶屋街如今仍留存著許多
一八二〇年茶屋街創設當時
至明治初期的珍貴茶屋建築。
本章要介紹將變成空屋的茶屋建築
細心修復而成的咖啡館。

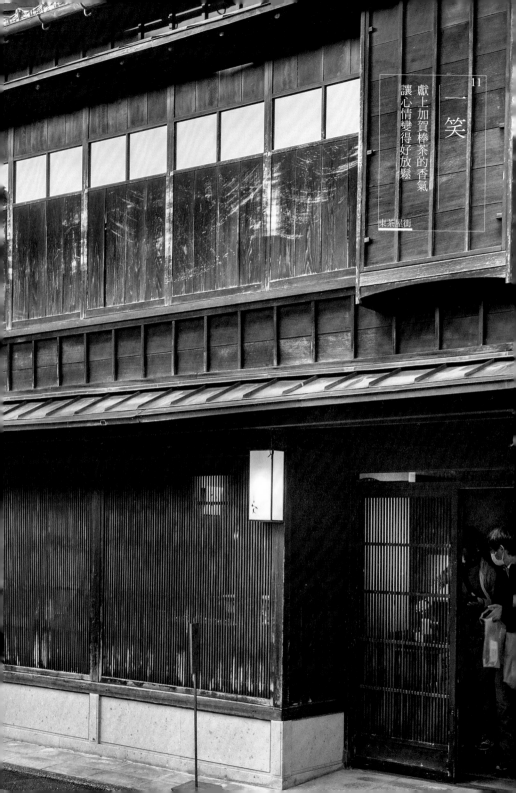

一笑

獻上加賀棒茶的香氣
讓心情變得好放鬆

東茶屋街

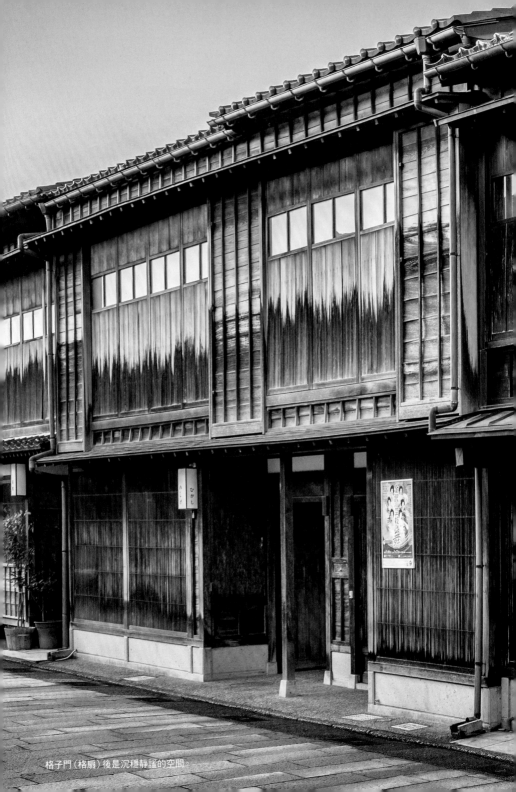

格子門（格扇）後是沉穩靜謐的空間。

「金澤是○○的城市」，對於這樣的慣用句，你會填入什麼詞彙呢？長期擔任金澤市長的山出保先生在其著作《漫步金澤》（岩波書店出版）中，引用了金澤的偉大哲學家西田幾多郎的這句話：

「金澤是三者之城」。所謂三者是指，醫者（醫師）、藝者（藝妓）、哲學者（哲學家），西田先生似乎愉悅地笑著說：「三者都很多的城市，全世界大概只有金澤了吧。」的確，西田幾多郎與鈴木大拙是金澤舊制第四高等學校的同學，這簡直是開了宇宙級玩笑般的巧合。

殘留江戶時代町區畫的東茶屋街，饒富風情的面貌在二○○一年被日本指定為國家重要傳統建造物群保存地區後，快速地整備為觀光景點。雖然比起戰前，藝妓人數驟減，如今仍有幾家茶屋持續營業，成為老爺們晚上的社交場所。

「一笑」是在東茶屋街變得沒落的一九九四年，由丸八製茶廠開設的茶房。沉穩風情的外觀，保留屋齡一百六十年的茶屋建築的木蟲籠細格子窗是特色。形似昆蟲籠的木蟲籠細格子窗能夠巧妙保護內部不被窺視。這茶屋就像是看不見內部的昆蟲箱，我也因此未留意到一笑的存在，擦身而過。

濛濛細雨的午後，拉開拉門，被柔和的光線包覆。淺青白色光線透過木格子照在身上，屋外的橘色燈光照在室內藝廊空間的作品上，在室內驚訝地發現可以仔細看到外面石板路上往來的人影。

金澤人很熟悉的棒茶是用茶梗烘煎而成，通常焙茶是用二番茶（第二次採收）之後的晚茶製作，獻上加賀茶是使用優質的一番茶，創造出焙茶的新價值。

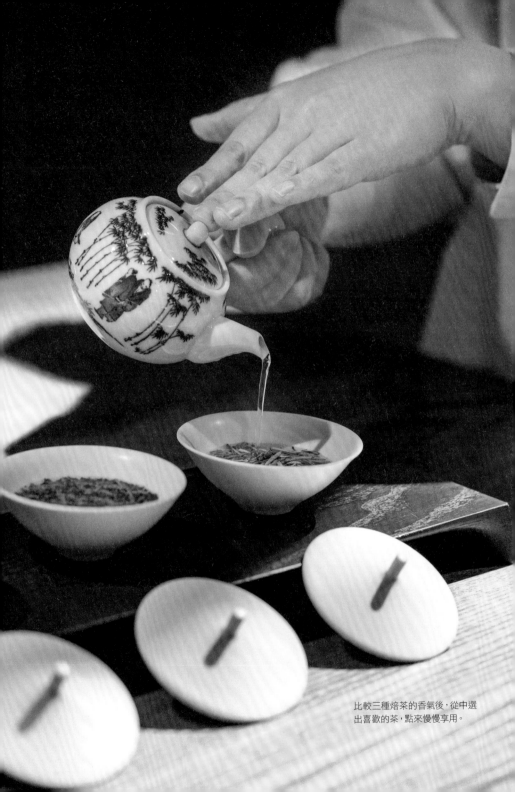

比較三種焙茶的香氣後，從中選
出喜歡的茶，點來慢慢享用。

工作人員儀態端正，在我面前排列三盞白色蓋碗。

「本店是焙茶專賣店。」

「今天為您準備了三種焙茶。」

聽完工作人員這麼說，我請教了關於外面的招牌，原來是刻意做得很小。以前是掛著容易辨別的門簾，自從北陸新幹線開通後，人潮湧入店內變得擁擠。為了讓上門的客人能夠悠閒地享用茶飲，和工作人員輕鬆對話，在二〇一八年進行翻新。二樓改建成當地人平時也方便使用的共享空間。「儘管是在觀光景點開店，我們也持續思考能夠為當地人帶來怎樣的幫助。」

重新檢視近在身邊的傳統文化與品茶之樂，用心考慮將來的這份心意令人感佩。開店當初持續上門將近三十年的客人一定也感受到這份心意了吧。

能夠實際比較三種茶香，真令人開心。第一種是讓丸八製茶廠一躍成名的「獻上加賀棒茶」，然後是深焙的「BOTTO！」與季節焙茶。焙茶也能感受到春夏秋冬的氣息嗎？在好奇心的驅使下，點了季節焙茶與茶點。

花時間細心沖泡的茶，注入金澤創作者製作的器皿。據說茶皿是根據客人的氛圍選用。工作人員說：「這茶有著鳳梨般華麗的香氣，」享受著沁鼻的香氣，疲累緩緩消除。

「古老建築物和打掃是密不可分的關係。因為縫隙很多，每天早上都要花時間打掃，茶屋街的其他店家也很努力保持外觀的整潔美麗。」

● menu（含稅）

焙茶　800日圓

季節菓子　400日圓

季節特別菜單　1600日圓～

● 一笑　MAP Ⅱ

石川縣金澤市東山1-26-13

076-251-0108

12:00～17:00（最後點餐16:30）

週一和週二公休　※如遇國定假日，改為週三公休

JR「金澤」站下車，搭公車7分鐘，「橋場町」站下車，徒步5分鐘。

無停車場

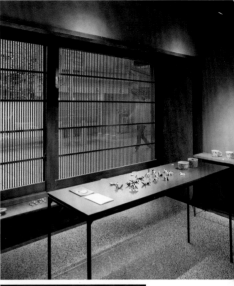

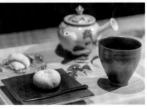

右上·面向茶屋街石板路的藝廊空間，每個月會展示日本各地創作者的作品。

左上·丸八製茶廠創立於江戶時代末期，茶房的店名來自江戶時代經營茶屋的加賀俳人小杉一笑。

右下·季節茶點搭配焙茶一起享用。

左下·向著坪庭的桌席，在歷史悠久空間以簡約的鐵製家具營造出洗鍊氛圍。

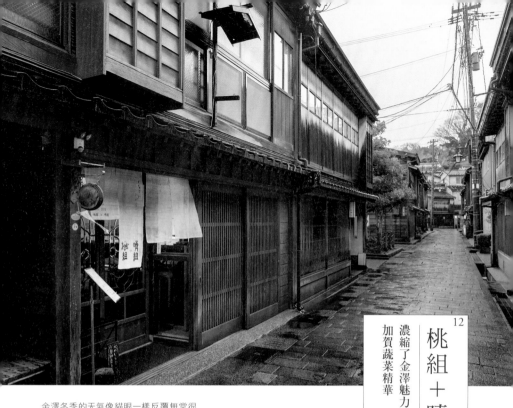

金澤冬季的天氣像貓眼一樣反覆無常很善變，那天突然下起冰霰。稻場小姐說：「冰霰通常是在十二月初下，中旬開始會變成帶著濕氣的雪」，足見她很了解這裡的季節變化。

桃組＋晴組

12

濃縮了金澤魅力的加賀蔬菜精華

東茶屋街

這家咖啡館兼藝廊自二○○三年開幕以來，歷經約二十年的時間，感受著東茶屋街景色的變遷。這棟屋齡兩百年、前身是茶屋的老屋，紅褐色格子窗被雨淋濕，顯得饒富情趣，午後在店內喝著新鮮果汁，傾聽藝妓們訴說晚年趣事。

店主稻場舞小姐開店當時說到：「茶屋街散發一種女性和孩童無法進入的氛圍，所以沒什麼人來。」她曾經離開金澤，在大阪從事餐飲業，重回金澤後才發現此地不為人知的魅力。

「這裡保留了古老建築物和美好的街景，可是當地民眾很少有機會進茶屋。為了讓當地人知道這個地方，所以我開了這家店。」

用來製作店內招牌飲品新鮮果汁的加賀蔬菜也是出於

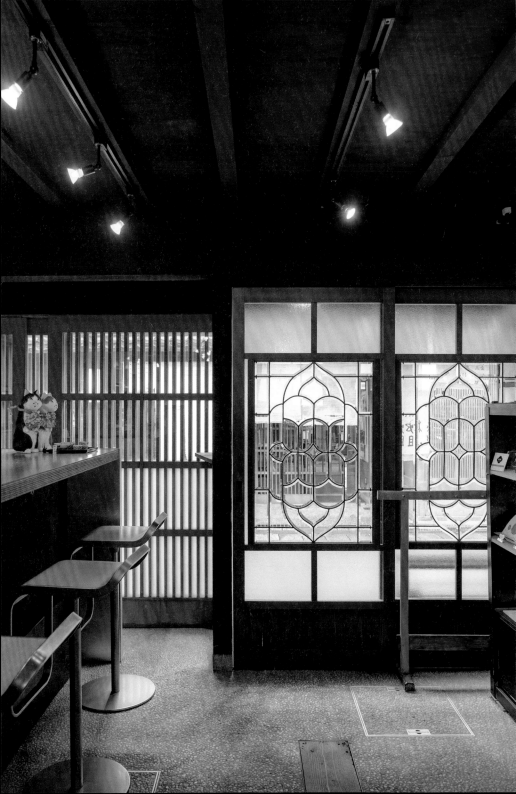

右·二樓的藝廊被象徵款待空間的傳統紅褐色土牆包圍。

下·擺在果汁旁的甘納豆是由東茶屋街的「甘納豆河村（kawamura）」製作。爽口的甜味很受歡迎，店面也有販售。

〔左頁〕右上·風雅扶手的天井梯，在茶屋建築中是少見的設計。

右下·隔開一樓內部的中空太鼓牆，只要點燈就會浮現當中的人影。

這樣的想法。如今已成為受到關注的品牌蔬菜，當時卻乏人問津，生產者不斷減少。

「繼承」是這家店的重要主題，店名的「桃組」也是繼承母親過去經營的花店名稱。「那家花店不像連鎖店那樣被稱為○○分店，而是取名為○○組。因為是把桃組這棟老屋拆掉重建，至少要留下這個名字。」

入口的美麗玻璃拉門也是花店時代使用過的物品。

「晴組」是指在二樓的藝廊進行展示活動等喜事（晴事）之意。走上保留濃厚茶屋時代風貌的二樓，拉門的把手等細部激發各種想像。

「這棟建築物是和兩側共用一面牆的大雜院，若尾端的建築物倒了，全部都會倒塌。建築物與精神層面上，大家就是這樣互相扶持。」在此獨居生活、開店做生意的稻場小姐當時二十多歲，住在附近的高齡藝妓們納悶地問她：「為什麼要在這裡開店？」卻也把她當成孫女般疼愛。

「儘管她們都年過八十，還是很注重著打扮。舉止端莊，房間也整理得很整齊。像是塗漆的樓梯要怎麼用抹布擦也是她們教我的。要用洗米水喔。」如果做了不符合茶屋街潛規則的事，她們也會明確地

兩種現榨季節果汁。圖左是「加賀水芹＋蘋果」，圖右是「五郎島金時地瓜＋柳橙」。

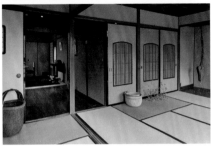

● menu（含稅）

熱咖啡　550日圓
新鮮果汁　660日圓~
石川在地酒　880日圓~
自製檸檬蘇打　660日圓
自製梅酒　880日圓

● 桃組＋晴組　MAP II
石川縣金澤市東山1-12-11
076-252-8700
11:00~15:00
週二公休
JR「金澤」站下車，搭公車7分鐘，
「橋場町」站下車，徒步4分鐘。

無停車場

指責。我想讓下個世代也了解藝妓們瀟灑得體的處事魅力，稻場小姐這麼說道。

「對面阿婆家的郵筒塞了很多天的報紙，我很擔心，所以過去看了一下，發現她昏倒在家裡。同為地區的一份子生活在這裡，感覺彼此距離很近。」

高齡的藝妓過世後，變成空屋的建築物整修開設新店，結果又結束營業，誕生了別的店家──這條街持續不斷地產生變化。

稻場小姐說金澤是大人能夠深入享樂的街道。最近女性聚會也經常找藝妓助興。

「她們是取悅人們的專家，有機會的話，請體驗看看有別於京都的文化。」

上·紅豆蜜──以能登產的寶達葛製成的葛羹（葛粉凍）上，擺著能
登大納言紅豆炊煮而成的蜜紅豆與水果。當我吃掉清口的紫蘇果實
時，工作人員開心地說：「那是我們用心親手製作的喔。」
下·抹茶和上生菓子組合，當天品嚐的上生菓子是「加賀手毬」。

金澤和京都、松江並列日本三大和菓子之地。因為藩主推行茶道，平民也能享受抹茶與和菓子。

創立於一六二五年的「森八」是金澤歷史最古老的和菓子店，總店二樓的金澤和菓子木模美術館，喜愛和菓子與老工具的人務必來參觀看看。森八收藏的和菓子木模數量龐大相當壯觀！從江戶至昭和時代，木模工匠無比精緻的優美作工令人屏息讚嘆。

森八受到加賀藩的庇護，不僅是當地的特產，也能收集到來自全國最優質的材料。各種象徵加賀藩自豪與體現職人技巧的和菓子，至今仍堅守使用傳統材料與製法製作。

說來簡單，做來不易。好比一個葛粉，為了確保品質

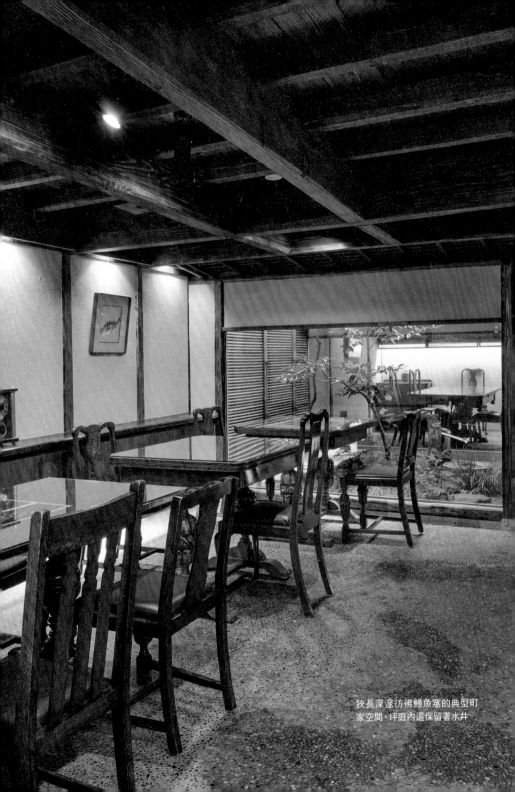

狹長深邃彷彿鰻魚窩的典型町
家空間，坪庭內還保留著水井。

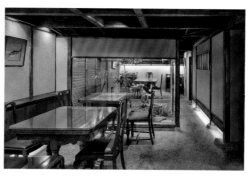

中宮嘉裕社長説：「因為店舖、工廠和住家都在同一塊腹地，我從小每天看著師傅們做和菓子的身影，以及上門的客人。那是使我意識到老店是重要家業的原點。」

穩定，必須費很大的工夫。

森八使用能登半島產的寶達葛，價格十分昂貴，因為那是由少數的高齡者以江戶時代傳承下來的製法慢工製作而成。

森八的第十八代當家中宮嘉裕社長從北至南，造訪所有使用材料的產地，直接和生產者見面，建立信賴關係。

中宮社長說：「葛粉的生產者使用寶達山的泉水，嚴冬時節將製作葛粉的小屋門窗全部敞開，在零下數度的環境中製作。」

「我曾經帶員工去幫忙，大家都凍到受不了，只撐得了半天。可見這是多麼嚴苛的工作。美麗豔紅色的能登大納言紅豆與提味用的揚濱式鹽田（灑海水製鹽）的鹽，都是採行以前的手工作業製作。」

提味用的鹽，用哪種鹽都一樣啊——即便有人這麼說，他還是堅守繼承的食譜，那樣的心態支撐著生產者與傳統技術。另一方面，每年也會研發新的和菓子，據說種類已經超過四千種。

位於東茶屋街的森八茶寮可以享用上生菓子或紅豆蜜，喝著茶坐在小吧台邊，透過格子窗眺望石板路也很不錯。或是坐在接近坪庭的桌邊，欣賞沉穩的風情。

這棟建築物是朝內部延伸的典型町家構造，照在坪庭的光讓店內稍微變得明亮。

「坪庭不只是用來欣賞，也是採光的必備品，」中宮社長這麼說道。

「茶屋都是相同的建築風格，一樓是老闆娘掌管的帳房和廚房，老爺們從入口進

● menu（含稅）
抹茶+上生菓子組合　950日圓
葛粉條　900日圓
紅豆蜜　1100日圓
抹茶冰淇淋　900日圓
咖啡+點心組合　750日圓

● 森八茶寮　MAP Ⅱ
石川縣金澤市東山1-13-9
076-253-0887
10:00～17:00／1月1～2日公休
JR「金澤」站下車，搭公車7分鐘，
「橋場町」站下車，徒步5分鐘。
無停車場

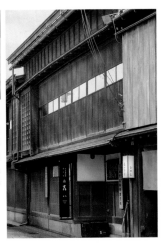

外觀看起來是兩層樓建築，從壁櫥的暗梯往上走就會出現三樓。若想知道更多關於茶屋建築的事，可以去參觀森八東二番丁店對面的「志摩」。

來後，隨即走上正面的大樓梯，來到二樓的宴會廳。私訪的人從後面的暗梯上樓，進入內部的小房間，是很風雅精緻的構造。」

牆面是與玩樂空間氛圍相襯的豔麗紅褐色，十分襯托藝妓們白皙的肌膚。

昭和時期茶屋歇業後，建築物幾乎沒有改造，被當作個人住宅使用。屋主過世後，成為空屋。

森八進行大規模整修工程的關鍵是，保留老朽化建築物的本體進行補強。建築物斜偏，地板下的部分受損嚴重。

「淺野川曾經發生過幾次氾濫，這棟房子的柱子也有泡過水的痕跡。」

拆掉腐朽的柱子，用千斤頂撐著，替換相同尺寸的柱子，反覆進行如此費工的作

業。雖然直接拆掉重建比較簡單省事，但中宮先生說「兩百年的屋齡是無可取代的價值」。無論是有形或無形，金澤人都很珍惜古老美好的事物。加賀藩前田家三百年的治理造就了今日的金澤。基於這樣的認知，對前田家留下的文化遺產表示敬意。

愈了解茶屋街與和菓子的背景，愈加耐人尋味，覺得眼前一切彷彿奇蹟。

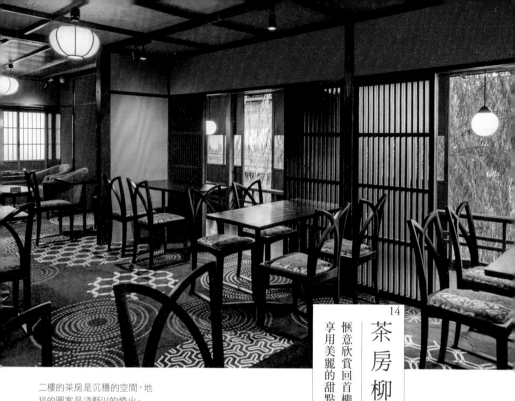

二樓的茶房是沉穩的空間，地
毯的圖案是淺野川的煙火。

在茶屋街角落的※廣見搖
曳的柳樹是將夢幻的茶屋世
界與現世隔絕的分界線。那
柳樹被稱為回首柳，由來是
喝醉的酒客在回程路上，於
柳樹下不捨地回首望向茶屋
街。

從二樓可以近距離欣賞柳
樹，享用高級甜點的「茶房
柳庵」，保留過去這一帶知
名茶屋「諸江屋」的風情，
豪華高尚的店內，綠柳與木
蟲籠細格子的朱紅色呈現鮮
明對比。

大樓梯旁保留的私家倉
庫，擁有具耐燃性的厚實門
板。原是兩百年前建造的兩
間茶屋，幕末時期諸江屋成
為獨棟建築物之時，將屋外
的倉庫圍入屋內。

知名的金箔品牌箔一整修
這棟金澤市指定保存建造物
的時候，重視其歷史價值，

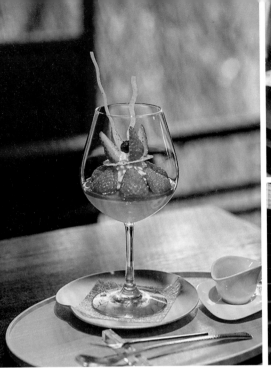

● menu（含稅）

金箔咖啡　700日圓

抹茶　700日圓

抹茶全餐　1600日圓～

季節杯裝甜點　1600日圓～

（依季節改變）

● 茶房柳庵　MAP Ⅱ

石川縣金澤市東山1-13-24

076-251-8899

10:00～17:00（最後點餐16:30）

週四及1月1日公休

JR「金澤」站下車，搭公車7分鐘，

「橋場町」站下車，徒步5分鐘。

無停車場

右上・一樓除了人間國寶（重要無形文化財保持者）作家的作品，還有北陸的優質工藝品。圖中是宮吉由美子小姐的九谷燒，細緻的青花點綴上耀眼銀彩。

右下・珍貴的內部倉庫。

左・用季節水果裝飾的美麗杯裝甜點。

參考過去的資料和檔案，進行復原及修補。

因此一樓和二樓有許多美麗的可看之處，活用工程廢材鋪設而成的地板，從聚樂壁殘留的小洞也能想像昔日風貌。那個小洞是修繕時為了調查而鑽開，每代屋主重新粉刷牆壁的痕跡多達十六層，看起來好似年輪，若一直盯著看，有股會被江戶昔日風光吸引過去的暈眩感。

一樓是介紹北陸傳統工藝與作家名品的藝廊店，以金箔裝飾的器皿中，過去與未來的交點閃耀金色的光芒。

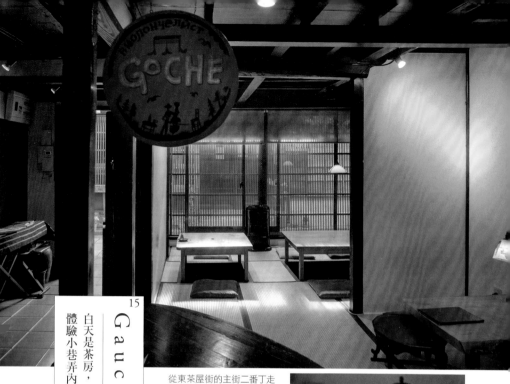

15 Gauche

白天是茶房，夜晚是酒吧
體驗小巷弄內的不同風情

東茶屋街

從東茶屋街的主街二番丁走進岔路，一路都是車子無法通行的窄巷，Gauche就位在角落。點了一杯虹吸咖啡和店家自製起司蛋糕，享受片刻悠閒。

坐在「Gauche」靠窗的炕式暖爐桌喝咖啡，眼前的牆面正在上演無聲電影。窗外照進來的自然光線與細木框在牆上或畫上描繪出細緻圖案，逐漸模糊隨即消失，不知不覺又再出現，就像金澤冬季的天氣一樣善變。

好比黑膠唱片有A面和B面，Gauche在白天和夜晚各有不同的面貌。白天是茶房，晚上是酒吧，隨時段改變的氛圍在歷史悠久的低矮天花板空間中緩緩地蔓延開來。

說起Gauche的歷史也有A面和B面。A面是從一九九七年開始的十年，整修古老茶屋開設Gauche的女店主是香頌歌手，她以塞納河左岸和作家宮澤賢治的《大提琴手高修》為靈感取了這個店名，當時繪本作家

60

説起石川縣的起義（一揆），日本人都記得室町至戰國時代的加賀一向一揆（日本佛教一向宗門徒發起反抗領主的起義），但在江戶時代也有「安政哭喊起義」。那是因為飢荒導致米價飆漲，窮困的人們爬上卯辰山，朝著金澤城哭喊。他們的哭喊傳到藩主耳裡，隔天便開倉賑糧。

● menu（含稅）
咖啡　550日圓
虹吸咖啡　750日圓
KIRIN HEARTLAND
　750日圓
蛋糕組合　950日圓
夜間蛋糕組合
　1700日圓（含入場費）

● Gauche　MAP Ⅱ
石川縣金澤市東山1-16-5
076-251-7566
11:00～隔日1:00（週日至0:00）
※ Bar時段19:00～，入場費700日圓
週二公休
JR「金澤」站下車，搭公車7分鐘，「橋場町」站下車，徒步6分鐘。
無停車場

鈴木康司手繪的雅致招牌至今仍在店內迎接客人。

接收招牌和虹吸咖啡壺、香頌音樂的酒保上山憲洋先生，二○○七年成為店主。前店主是上山先生在附近開店時的客人。

傍晚喝著卡爾瓦多斯（Calvados）蘋果白蘭地，我就像觀光客一樣問起金澤人對於加賀百萬石的自豪。上山先生抿嘴一笑說：「如果祖先是侍奉前田藩的人也就算了，一般老百姓做的事就是起義叛亂。」

我聽了放聲大笑，在空閒時段的酒吧吧台能夠聽到如此幽默的趣談。

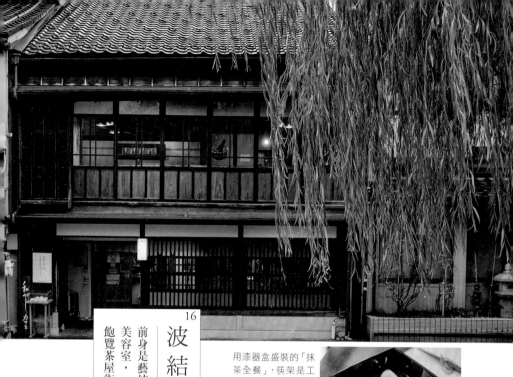

16

波結

前身是藝妓愛去的
美容室，
飽覽茶屋街風景的咖啡館

東茶屋街

用漆器盒盛裝的「抹茶全餐」，筷架是工作人員親手製作的水引繩結。

被雨淋濕的石板路路巷弄兩旁，茶屋建築林立，盡頭可見卯辰山的綠意──能夠將如此饒富情趣的風景一覽無遺的最佳場所，正是咖啡館「波結」。

這棟屋齡一百五十年的建築物，以前曾是為藝妓綁頭髮的「櫻井美容室」，大大的「冷燙」招牌令人感到親切。

店主高岡愛小姐和先生共同經營此處，她的先生在附近開設販售北陸年輕手工藝作家作品的藝廊「緣煌」，她本身也是表現活躍的金箔設計師。

「波結的二樓是櫻井美容室老闆的住處，對方保持得很乾淨，整修後直接保留原本的柱子。」

店名的「波」是燙髮的wave，「結」是結髮（綁

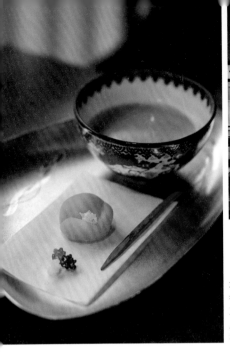
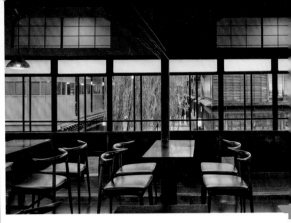

右·可將東茶屋街的主街二番丁一覽無遺的二樓座位。建於江戶後期至明治初期的茶屋建築是珍貴的風景。
東茶屋街的歷史始於1820年，加賀藩進行區劃，將城下分散的茶屋聚集在淺野川畔，整頓為加賀藩公認的茶屋街。
櫻井美容室已遷移至後面，現在仍持續營業。

● menu（含稅）
特調咖啡　530日圓
抹茶　700日圓
鮮奶油紅豆湯（冷）　800日圓
上生菓子+抹茶組合　1000日圓
抹茶全餐　1200日圓

● 波結　MAP Ⅱ
石川縣金澤市東山1-7-6
076-216-5577
10:30～17:30　※依季節而改變
無休　※有不定休
JR「金澤」站下車，搭公車7分鐘，「橋場町」站下車，徒步3分鐘。
無停車場

髮）的意思。經歷超過半世紀，這家美容室與茶屋街人們共同生活過的記憶，深深刻印在店名。

如果擴大想像，「波」是漫步在茶屋街的人潮或淺野川的潺潺流水，或是時代潮流的「波」。至於「結」則是連結人與人、人與藝術之意。

愉悅地沉浸在那樣的聯想，享用上生菓子與抹茶組合。

九谷燒的抹茶碗雖然是以華麗的色彩裝飾，卻給人沉穩的感覺。可愛的上生菓子是在加賀市自明治時代開始經營的「御菓子調進所山海堂」製作。花朵造型的上生菓子旁，擺著三顆小巧的綠葉色金平糖。請好好享用——店主盛情款待之情不言而喻。

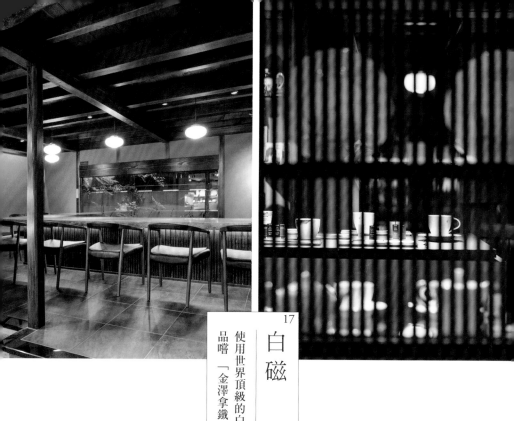

白磁

使用世界頂級的白瓷杯
品嚐「金澤拿鐵」

創立於金澤的NIKKO是日本具代表性的陶瓷製造商之一，講究潔白細膩的骨瓷被廣為喜愛使用。

迎接創業一百一十年的二〇一八年，在東茶屋街盡頭的小路開設的「白磁」是可以接觸NIKKO餐具，體驗其魅力的複合式咖啡館。

遠離鬧街的人潮，穿過門簾，白瓷餐具的光芒映入眼簾，每一款都是高雅具有安心感的設計。

內部沉穩的空間可享用咖啡和甜點。坐在扶手椅，頓時感到無比舒適。

散發光澤的非洲花梨原木吧台和落地窗前的坪庭，是轉移至他處的茶屋「八福」留下的物品。

菜單中最大的樂趣是店長山根照美小姐設計圖案的「金澤拿鐵」，用可可粉在

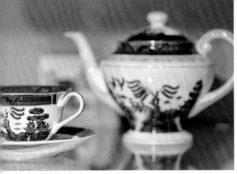

日本各地的咖啡館自古以來愛用的NIKKO「山水」系列，除了基本款的藍色，還有少見的粉紅色。被稱為「柳樹圖案」、「青柳」的東洋風格圖樣在18世紀流行於英國，陶瓷器製造商賦予的中國悲戀故事也流傳至世界各地。NIKKO自1915年持續製造超過百年的山水系列，如今也有所更新，稍微改變了設計。

● menu（含稅）

特調咖啡　550日圓
金澤拿鐵　750日圓
各種蛋糕　605日圓～
極致義式冰淇淋　770日圓
湯品與小麵包組合　880日圓

● 白磁　MAP II

石川縣金澤市東山1-25-6
076-256-1089
11:00～17:00（最後點餐）
週四公休
JR「金澤」站下車，搭公車7分鐘，「橋場町」站下車，徒步5分鐘。
無停車場

奶泡上描繪金澤車站的鼓門、兼六園、浮現藝妓剪影的東茶屋街等，種類繁多。可以選擇圖案和茶杯，令人雀躍不已。

當天我選的茶杯是最喜歡的「山水」系列，那是自大正時代歷時逾百年的設計，細緻的柳樹圖案十分優美。在殘留昔日風貌的山水茶館，見到注入咖啡的山水茶杯，有一種與舊友重逢的感覺。

柳樹圖案描繪的是，在橋邊搖曳的柳樹，以及一對戀人化身的兩隻小鳥，這樣的圖案真的很適合茶屋街呢。

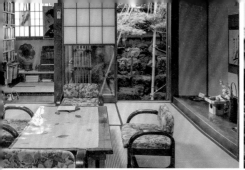

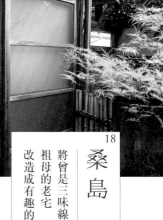

桑島

將曾是三味線師傅的
祖母的老宅
改造成有趣的場所

東茶屋街

右上・2017年開始營業。包含松樹在內的植栽，皆由自古就和這棟老宅有所往來的庭師（園藝師）持續保養。
左上・面向坪庭的五坪和室。
右下・桑島先生年輕時曾立志成為漫畫家，擺滿昭和漫畫名作的書架，足見其狂熱程度。
左下・附上加賀蔬菜的咖哩是人氣餐點。

錯綜複雜的巷弄內出現長長的木板牆，紅褐色的外牆從上方探出頭來。藤蔓繚繞的格子窗，庭院前威嚴的松樹枝幹，有些神祕又吸引人的面貌。

穿過門簾，走進玄關，接連出現沉穩氣氛的榻榻米房間，宛如進入了普通民宅。

「就像來到奶奶家一樣」，這是談論古民宅咖啡館時常見的說法，但這裡確實是奶奶的家。金澤出身的店主桑島雄三先生整修祖母住過的這棟房子，開設咖啡館。據說這裡是昭和初期蓋來當作茶屋街藝妓的住處。

「祖母在昭和三〇年代買下這棟房子搬來住，在這裡教茶屋街的藝妓彈奏小曲和三味線。祖母過世後，我母親在這裡開設茶道教室，後來母親也過世了。」

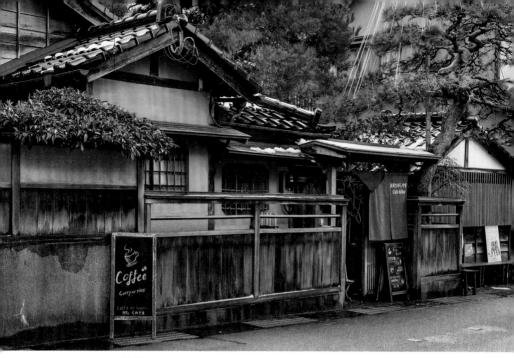

● menu（含稅）
咖啡　500日圓
奧能登地汽水　鹽汽水　600日圓
石川縣產有機麥茶與點心組合　500日圓
加賀棒茶與和菓子組合　700日圓
米豚肉末咖哩（搭配加賀的季節時蔬）　1000日圓

● 桑島　MAP Ⅱ
石川縣金澤市東山1-21-3
電話號碼未公開
10:00～18:00
週一～週五公休　※國定假日有營業
JR「金澤」站下車，搭公車7分鐘，「橋場町」站下車，徒步3分鐘。
無停車場

難怪這裡散發著昭和時期的生活氣息，面向坪庭的小房間和走廊的書架，擺滿桑島先生的收藏。主要是拓植義春的作品集與前衛漫畫雜誌《GARO》等一九六〇至七〇年代的漫畫，許多客人在此享用咖哩和咖啡，埋頭閱讀漫畫。

另一個有名的東西是，桑島先生親筆描繪的肖像畫。他曾經在西班牙徒步旅行，體驗到世界充滿了善意。弄丟的物品一定會有人找到交給他，還有醫師免費幫他治療腳上的水泡。

旅途中讓他和相遇的人們快速縮短距離的東西，就是肖像畫。來到這裡，不妨請他幫你畫一張畫當作旅行的紀念吧。

哇啊！只要去這家咖啡館，總是覺得很驚喜。

例如，很受歡迎的黃豆粉霜淇淋，原本以為柔滑的黃豆粉風味會在舌尖上擴散，卻像綿雪般虛幻地融化，橢圓形的楓糖甜筒輕盈酥脆。

這是「and KANAZAWA」和石川縣七尾市酪農的「能登牛奶」聯手合作誕生的極品。

咖啡館隱身在茶屋街與淺野川之間的死胡同內，走馬看花的觀光客不會來這裡，令人驚喜感嘆「哇啊！竟然有這樣的地方」。

走進這個翻修明治初期大雜院的空間，最先看到的是粉紅色的茶室。鋪著榻榻米的小空間，竟然擺著粉紅色的茶釜。附庸風雅的茶釜彷彿是來自宇宙的生物。

吸睛的粉紅色也運用在挑

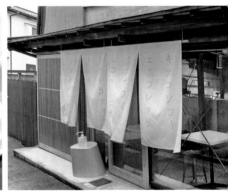

19 and KANAZAWA

明治時代的大雜院咖啡館，
黃豆粉霜淇淋和粉紅色茶釜很有名

東茶屋街

右・白色門簾是標記。甜點和輕食都是與當地人氣企業合作。
中・和金澤吐司專賣店「新出製麵包所」合作的「金澤吐司」是小巧的方塊型。店面也有販售，很適合當作伴手禮。
左・黃豆粉霜淇淋是用義大利卡比佳尼（Carpigiani）冰淇淋機製成，空氣含量多，口感蓬鬆。

空區閃耀的霓虹燈。一樓整修為符合令和時代的嶄新空間，二樓保留明治時代的原貌，頭上是漆黑的屋樑和望板（屋面板）。

打造空間的概念是古老建築物與現代物品的對比。斟酌點綴微小的異樣感及不協調感，可見店主出色的品味。

仔細瞧了瞧咖啡師告訴我的柱子，哇啊！一樓的部分都用銅板包起來了。銅是會經年累月產生變化的素材，想必會隨著時間的累積變成更有韻味的顏色吧。

● menu（含稅）
咖啡　530日圓
義式濃縮咖啡　330日圓
各種金澤萩餅　280日圓
黃豆粉霜淇淋　550日圓
黃豆粉紅豆麻糬吐司　650日圓

● and KANAZAWA　MAP Ⅱ
石川縣金澤市東山1-17-17-2
076-299-5452
10:00～18:00
週四公休
JR「金澤」站下車，搭公車7分鐘，「橋場町」站下車，徒步5分鐘。
無停車場

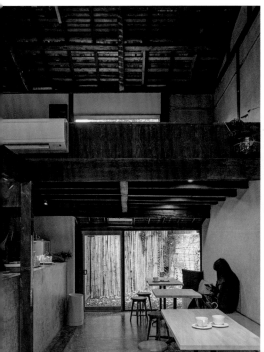

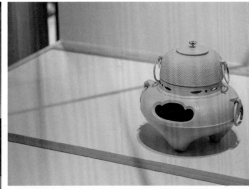

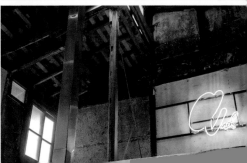

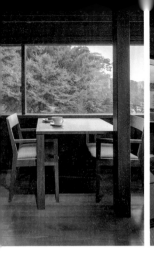

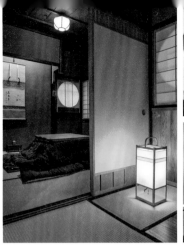

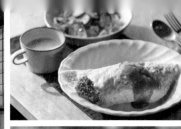

右上・家常滋味的蛋包飯吃了好舒心。菜單裡都是昭和時代咖啡館的經典菜色，像是雞肉咖哩、義大利麵、香料飯等。
右下・樸實的布丁和咖啡。
中・有暖爐桌的和室宛如隱密的小包廂，只有這間房可以吸菸。
左・西式房間的兩面窗都能見到美麗的景色，圖中窗景是綠意盎然的觀音坂。

黑崎先生來自富山縣，在金澤度過學生時代後，到東京工作超過二十年。「如果不是開咖啡館，不認識的人也不會上門。我覺得咖啡館真的是促成人與人相遇的地方。」

茶屋街的屋簷前經常看到的玉米是卯辰山觀音院四萬六千日（一升的米約四萬六千粒，取一升等於一生的諧音，當天前去參拜，可獲得約一二六年的功德）廟會的吉祥物。聽許多店家說，因為玉米果粒多，有後代繁榮、生意興隆的意思。

「觀音坂Ichie」是蓋在靠近觀音院參道的陡坡，看起來很戲劇化，那充滿風情的景觀讓人想拍成電影。這棟一九二○年的建築物，當時是擁有能夠眺望茶屋街的眺望台的料亭（高級日本料理餐廳），戰後很長一段時間被當作住宅。

建造於崖下的建築物是地下一樓、地上兩樓的三層樓構造。咖啡館是從二樓進入。被綠意包圍的觀音坂階梯，爬上二十階左右，右邊有另一段小階梯，可以看到

70

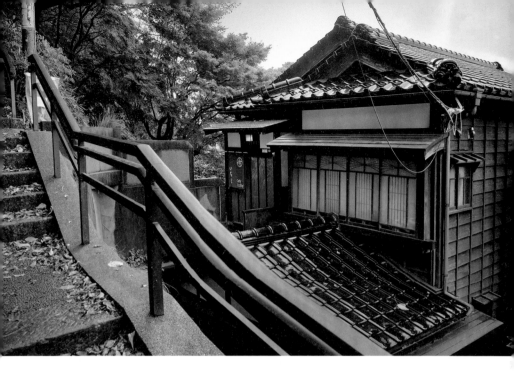

● menu（含稅）
咖啡　400日圓
紅茶　400日圓
布丁　400日圓
雞肉咖哩（附湯和沙拉）　800日圓
蛋包飯（同上）　800日圓

● 觀音坂Ichie　MAP I
石川縣金澤市觀音町3-3-2
076-255-0990
11:00～17:00
週二～週四公休　※國定假日有營業
JR「金澤」站下車，搭公車7分鐘，「橋場町」站下
車，徒步6分鐘。
有停車場，僅一車位。

掛著門簾的黑瓦房。

進屋之前，在樓梯上看著屋齡百年的風貌看到入迷。

風雅的圓窗，旁邊是用建材組搭出有如翻花繩蝴蝶線條的窗戶。

店主黑崎敏男先生買下這棟空屋進行大規模整修，二〇一一年在二樓開設咖啡館，樓下則是他的住處。

「雖然這房子老朽化很嚴重，已是傾斜的危險狀態，我被窗外的風景吸引，決定買下來。」

從西式房間看到的景色很精彩，往南是黑瓦屋與金澤市街的大樓，往西是觀音坂的森林。聽到的聲音也很豐富，隨著四季變換，可以聽到黃鶯或禪、外觀似鈴蟲的金琵琶的叫聲，我想應該有不少旅客和黑崎先生在此閒聊，度過了獨一無二的珍貴時光。

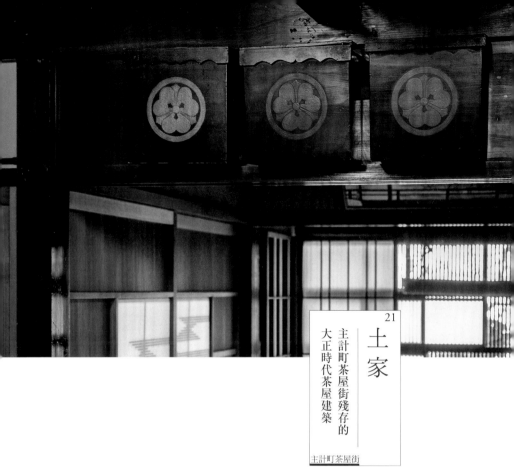

坐在駛過淺野川橋上的公車
內，身穿和服的年輕女性說
著：「主計町（syukeicyo），」
聽到之後我在心裡忍不住竊
笑，因為我在半年前也是這
樣讀這三個字。

在橋邊下車後，沿著淺野
川旁雅致的小茶屋林立的主計
町茶屋街漫步。在寂靜的石
板路巷弄，櫻花樹綿延的這
一帶也是廣為人知的賞櫻景
點。

當天要造訪的咖啡館「土
家」是建於一九一三年的茶
屋，因為仔細保存大正時代
茶屋建築的特徵，成為金澤
市的指定文化財。

穿過門簾，走上玄關，眼
前立刻出現塗漆的欅木階
梯，將我的視線吸引至二
樓。店主齋木信治先生也說
了聲「請到二樓」。

二樓每間房間的拉門皆已

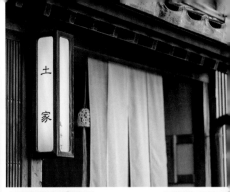

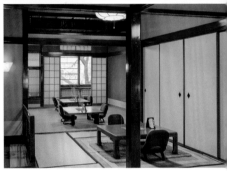

〔右頁〕牆上擺著三個有家紋的木盒，裡面放的是接送茶屋客人時使用的手提燈籠。通過淺野川旁的神社久保市乙劍宮境內至主計町的「暗坂」，因白天也很昏暗而得此名。過去是老爺們避人耳目，私下前往茶屋街玩樂的暗道。
右上·饒富風情的入口。右下·二樓的宴會廳。

拉開，成為寬敞的大房間，象徵款待空間的朱紅色牆面、壁龕、氣窗的精緻雕花，以及殘留在拭漆（在木器表面塗上生漆，待生漆充分滲入後，拭去多餘漆料，乾燥後進行研磨，接著再重複上另一層漆）柱上細緻作工的隱釘飾片。櫻花樹枝延伸至格子窗附近。我想櫻花季的時候肯定很美。儘管此刻一片靜默，在這個雅致的空間似乎飄盪起人們在筵席間盡情玩樂的歡笑餘音。

齋木先生送來加賀棒茶與蒸栗羊羹，他用這份迎賓點心表達了請客人放鬆休息的心意。

齋木先生說：「主計町的名稱由來是在此地建屋生活的加賀藩士富田主計，這個町名曾經因為町名變更而消失。但當地人對這個町名有

右上·從淺野川對岸眺望的主計町茶屋街。

右下·紅豆湯在冬天很受歡迎。迎賓點心的蒸栗羊羹是由當地人喜愛的和菓子店「HAYASHI」製作,作工細膩講究的好滋味。

● menu（含稅）

土家特調咖啡　500日圓

薑湯　600日圓

冰淇淋　500日圓

紅豆湯（季節限定）　600日圓

烤吐司（附咖啡）　800日圓

● 土家　MAP I

石川縣金澤市主計町2-3

080-3748-4702

10:00～16:00

週一～週三公休　※國定假日有營業

JR「金澤」站下車,搭公車7分鐘,「橋場町」站下車,徒步5分鐘。

無停車場

著深厚感情,所以率先加入全國的舊町名復活運動,一九九九年取回主計町這個名稱。」

齋木先生的妻子是日本舞蹈家,金澤正是她的故鄉,她的大伯母曾是這間茶屋的老闆娘。二〇〇八年豪雨導致淺野川氾濫,淹水至地板上,後來成為空屋。為了保存這棟珍貴的建築進行修繕,開設迎接客人的咖啡館。擺在一樓牆邊的木盒是以前用來放置為老爺們照亮夜路的手提燈籠。私訪茶屋的老爺們走的小路「暗坂」就在土家的後面。齋木先生說那條坡道是結界呢。我在愉悅舒適的談話中,忘卻了時間。

74

第 3 章

美麗的物品，
精彩的本領

本章標題來自石川縣立美術館的企畫展覽。
美麗的物品與精湛的技術。
這不只限於傳統工藝，
也是療癒內心的和菓子，
或是擺放書本的空間……
一起去探訪美好時光流動的咖啡館。

豆月

在金澤職人傾注心血的
空間細細品味「豆之月」

東山

黑豆寒天凍好吃得令人驚呆。煮得略硬、口感紮實的黑豆帶
著誘人光澤。吃到一半時，可依個人喜好撒上黃豆粉。

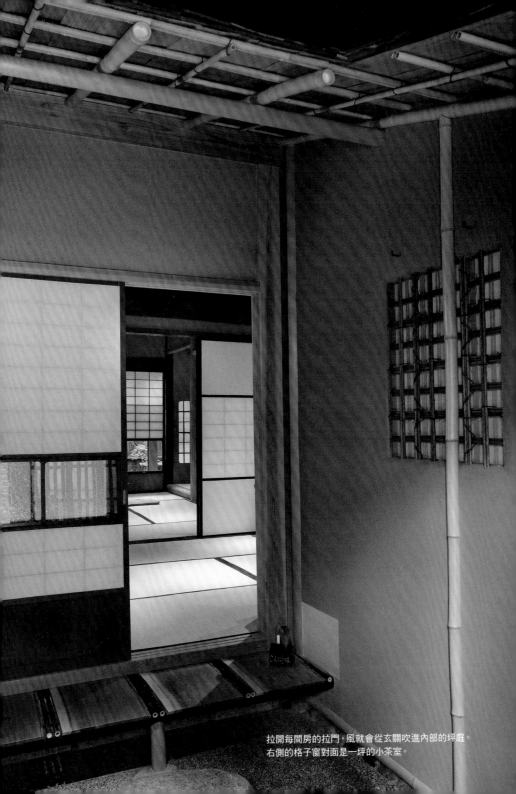

拉開每間房的拉門,風就會從玄關吹進內部的坪庭。
右側的格子窗對面是一坪的小茶室。

暗藏許多優美手工的「豆月」與玄門寺附近散發居民寧靜生活氣息的小徑融為一體。

在日常生活中感受到茶道深深紮根於人們的生活之中。我被帶往面向坪庭的茶室，從種類豐富的豆料理中點了黑豆寒天凍和加賀棒

走進屋齡近九十年的高町家玄關，見到擺著石製洗手缽的茶室庭院。順著踏腳石來到屋簷下的石階（沓脫石）前，出現整齊端正的舒暢空間。因為店主北出美由紀小姐的溫暖體貼，以及隨處都能感受到她對這棟昭和初期的宅院的季節樂在其中的氣氛，使人完全不會感到緊張拘束。

一樓有兩間茶室、宴會廳及小房間。美由紀小姐和丈夫健展先生在神奈川縣大磯町的古民宅生活時，已經相當熟悉茶道。為了尋求最終居所移居金澤，

在玻璃器皿中閃耀微弱光澤的黑豆與彈嫩的半透明寒天凍，真是美極了。原以為

壁龕以象徵開爐季節的白山茶花做裝飾。擺在茶室的花，比起盛開，楚楚可憐含苞待放更討人喜愛。

黑豆吃起來會像日本年菜的燉黑豆那樣柔軟甜膩，沒想到竟是恰到好處的硬度與黑豆原本的鮮美，令我不禁瞪大雙眼。搭配的不是黑蜜，而是將煮豆汁收乾，爽口甘甜的糖漿。

童年時代和北海道帶廣的祖父母一起生活的美由紀小姐，製作的點心有著曾是和菓子師傅的祖父，以及生活在豆子產地經常吃豆類料理的回憶，還有新年時花五天燉煮黑豆的母親的記憶。豆子對美由紀小姐來說就是她的原型。

「在豆月煮黑豆和收乾湯汁要花三天。」

這麼久！見我如此驚訝，美由紀小姐笑說：「我也不是一直守著豆子啦。我想我和豆子很合得來吧。」

不過，她確實是勤快的

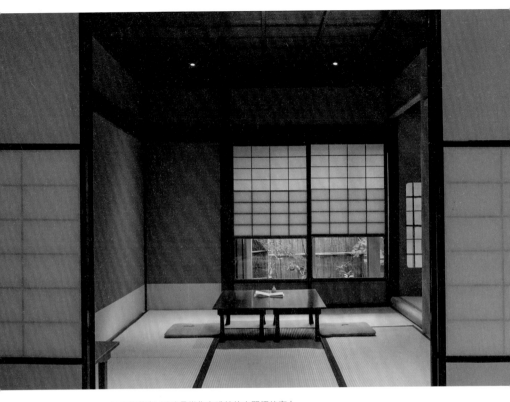

三坪的茶室，平時是當作咖啡館的空間招待客人。
豆子甜點好吃到令人彈舌，在這個放鬆的空間度過短暫歇息的町家時光。

人。聽說町會的阿婆也稱讚她「你做事很勤快呢」。

店名豆月是模仿日本傳統月名的睦月、如月、彌生……這樣的名稱，「如果有豆月也不錯吧？」出自這樣的玩心，以及希望大家認真（健康）生活的心願，取了這個店名。

透過五感體驗雙關語的有趣與二十四節氣細膩的變化，也是茶道的醍醐味之一。

十一月的最後一天，掛在壁龕的字畫寫著「豐穰（豐收）」和山豬的插畫。

豆子甜點好吃到令人彈舌，在這個放鬆的空間度過短暫歇息的町家時光。

「這是祈求秋天的豐收和平安度過年底的心意。我是豬年出生，所以個性比較衝動，這也是用來規戒自

補修崩塌的土牆，從京都訂購本聚樂土，讓金澤的水泥匠發揮本領，展現技巧。夏天掛在緣廊的簾子是金澤現存唯一的簾子工匠親手製作。豆月珍惜保存家的生命，以及傳統建材和工匠的技術。

「不過，奇妙的是，舊的空屋總給人有些可怕的感覺，這房子卻散發著歡迎人的氣氛。我先生為了整修畫了好幾張設計圖，多虧他的家人合力詠唱和歌連接而成。家也像連歌一樣，每當居住者改變，生活型態改變，就會產生新的歌。豆月是第幾個詠歌者呢？遙遠往昔的發句（詠歌的第一句）之人，應該也十分滿意豆月詠唱的佳句吧。

片，毫無風情的外觀一點都不像是歷史悠久的町家。屋簷內側殘留的些許船枻構造，訴說著過去曾是高格調的屋宅。漫長歲月中經過數次改建及增建，內部已經嚴重劣命，以及傳統建材和工匠的技術。

充分放鬆後的回程路上，我想起了連歌。那是日本人熟悉已久的詩歌形式，由數

已（笑）。而且，豐穰的『豐』寫起來是彎曲的曲加上豆子對吧。」

啊，原來這種地方也包含了關於豆子的巧思。「前天我才和客人聊到，有時稍微繞點路，迂迴曲折也不錯啊。」

美由紀小姐說因為茶道已精煉為生活的一部分，門檻並不高，造訪豆月的客人即使停留時間短暫，希望能用了暫居於此的心情感受町家平日的生活氣息。

我問她是被這間町家的哪一點吸引了呢？她說：

「黑暗與光線的照射方式吧。還有夏天變熱之前，風吹過的方式。在家裡就能感受到大自然。牆壁和地板都是天然素材，能夠感受到野調查復原當時的外觀。

我看了進行整修前的照

級建築師，豆月的二樓有一間房間當作他的設計事務所「JELL architects」的辦公室。夫妻倆保留辦公室和廚房等現代的功能性，根據田野調查復原當時的外觀。

風雅的茶室是日本傳統建材與金澤工匠技術的結晶，

健展先生是表現活躍的一

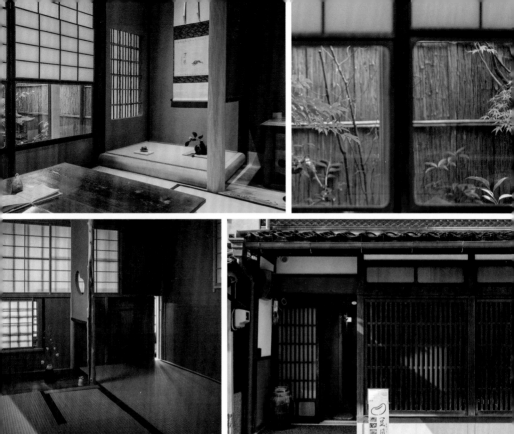

右上‧坪庭內隨風擺動的青楓，店主説從廚房就能看見，感受到季節的變化。
右下‧進行翻修且復原過往町家風格的迷人外觀。
左上、左下‧集結金澤工匠精湛手藝的茶室。昏暗的小房間內，從躙口（茶室入口）透
入美麗的幽微之光。

🫛 menu（含税）

今日咖啡　500日圓
抹茶　500日圓
黑豆寒天凍　700日圓
豆月謹製 四色湯　750日圓
每週替換 豆湯　850日圓

🫛 豆月　MAP I

石川縣金澤市東山2-3-21
076-256-0465
11:00～18:00
週三和週四公休
JR「金澤」站下車，搭公車8分鐘，
　「東山」站下車，徒步2分鐘。
有停車場，僅一車位。

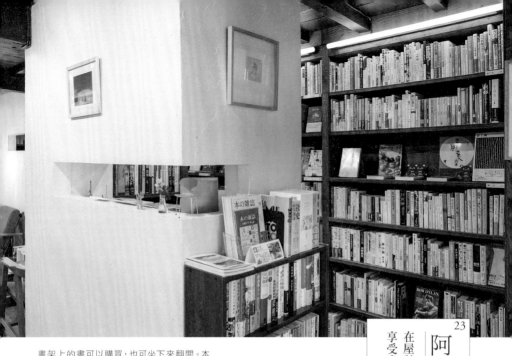

書架上的書可以購買，也可坐下來翻閱。本多先生說：「有些人習慣去圖書館借書看，但我會想收藏看過的書。看到喜歡的作家出新書，總會忍不住買下來。」

在屋齡百年的書店咖啡館
享受幸福的咖啡時光

23 阿吽堂

東山

介紹「阿吽堂」給我的人是「桑島」（請參閱P66）的桑島先生，他說阿吽堂的店主很親切，儘管正在準備開店，還是熱情地為他介紹人與店家。

從淺野川上的淺野川大橋徒步幾分鐘，抵達了一處住宅區。目的地阿吽堂像貓咪一樣，藏身在電線杆的陰影。

粗心的我來回了三次，總算發現入口。房子正面寬度狹窄，又位在最深處，招牌也不醒目。事後回想，那沉穩的面貌很符合店主夫妻的風格，真的很棒。

二○○四年開始營業的阿吽堂是二手書店與咖啡館的複合店，是金澤書店咖啡館的先驅。本多博行先生負責二手書店，妻子惠子小姐經營咖啡館。博行先生和認識

向三家烘豆所訂購咖啡豆，分別是在能登半島的小船塢烘豆的二三味咖啡、當地人喜愛的東
出咖啡店，以及不定期使用的中川鱷魚（WANI）咖啡豆。
左下‧博行先生熬煮的「二手書店大叔的雞肉咖哩」，雞翅煮得軟綿化口。

的店面設計師討論後，將屋
齡百年的房子翻修為店舖。

脫鞋走入店內，那是能夠
享受閱讀與喝咖啡的樂趣，
細心考慮設計而成的空間。
假如我是貓的話，應該會開
心地呼嚕呼嚕叫。

「如果書架旁邊就是桌子
的話，喝東西的人和找書的
人都會靜不下心吧」，憑著
博行先生的想像力，誕生了
獨立的書屋空間「書的走
廊」。隔開書屋和咖啡館的
牆面有個小窗，可以留
意又不會打擾到對方。因
此，在書屋找書的人和坐在
沙發上閱讀的人都能度過舒
適的時光。

點了一杯使用烘豆師中川
鱷魚（WANI）先生的咖啡豆
沖泡的咖啡，附贈的書本造
型小餅乾，讓我開心地像貓
一樣發出呼嚕聲。

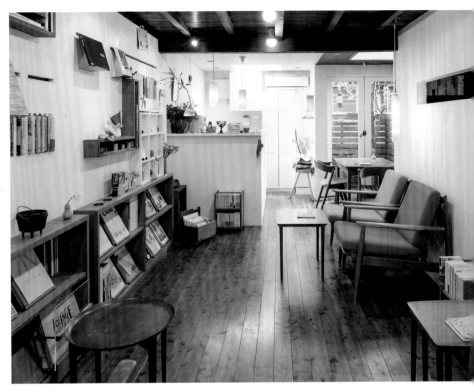

「原本是計畫開二十年，還剩兩年。如果有年輕人想在這個空間做些什麼的話……腦中不時浮現這樣的想法。」

附近的居民在裡面的座位談天說笑，有時惠子小姐也會加入聊個幾句。

博行先生笑說：「即使是屋齡百年，和我的年齡相比，好像也沒那麼老了。」

一九五一年出生的他任職於JR，五十一歲時優退，因為想做喜歡的事，開了阿哞堂。

店名是取自向田邦子的長篇小說《阿哞》，他希望能和客人融洽相處，建立契合的關係，於是取了這個名字。

「張口吐氣發出『阿』，閉口吸氣發出『哞』，那樣和諧的感覺很棒啊。」

沉穩色調的沙發與燈具來自北歐。北歐和金澤都是冬季漫長，厚雲籠罩的土地。

博行先生退休後，曾和惠子小姐一起悠閒環遊北歐各

左下·阿吽堂也有經手出版，博行先生
出版過《金澤導覽地圖帖》等書。建築
師山本周先生發行的※ZINE《金澤民
景》也陳列在書架上，介紹金澤市居民
的日常風景，像是私設橋或風除室（風
匣）等，內容充滿路上觀察的趣味。

國。最初的契機是在高中時
代，那時他沉迷閱讀當時住
在金澤的作家五木寬之的小
說，對於書中各個國家產生
了興趣。喜愛的書也會成為
旅途的指引。

　博行先生說金澤是培育出
許多作家的豐富文學之地，
與作家有淵源的地方也有不
少小型文學館。

　「不過，當時作家受到輕
視，生活困苦。室生犀星和
泉鏡花、德田秋聲都去了東
京就沒再回來。真的是『所
謂故鄉，就是在遠方想念的
地方』（犀星）。」

　泉鏡花念過的小學就在附
近，博行先生說年幼的鏡花
應該也曾穿著木屐渡橋，走
過這一帶吧。我想起了幾天
前在泉鏡花紀念館看到鏡花
年輕時的照片和微縮模型。

　「金澤是讓人近身感受到

※ZINE（小誌）……個人或團體以自由主題、手法製作的印刷品。

當地創作者製作的各種手工藝品，全都是以書為主題。博行先生的姓
氏本多，彷彿這家咖啡館的預言。

● menu（含稅）
二三味特調（附餅乾）　　440日圓
加賀棒茶（附米果）　　440日圓
瑪德蓮　110日圓
二手書店大叔的雞肉咖哩　660日圓

● 阿吽堂　MAP I
石川縣金澤市東山3-11-8
076-251-7335
10:30～19:00
週二～週四公休
JR「金澤」站下車，搭公車7分鐘，
「橋場町」站下車，徒步7分鐘。
有停車場

那種記憶的城鎮，稍微調查
一下就會越陷越深，」聽他
這麼說，我也覺得越來越被
金澤吸引了。

封存明治時代記憶的
木材商舊町家精彩重生

Gallery &
Cafe 椋

東山

在城北大街上以風雅姿態示人的「Gallery & Cafe椋」因為「使用許多優質木材，展現明治至大正時期金澤町家的特色」，被指定為國家登錄有形文化財。

能夠大手筆使用優質木材是因為，這棟雄偉的高町家曾經是建於一八九七年左右的木材商「渡邊木材行」。這一帶在江戶時代曾是木材批發店林立的地區。

店主渡邊睦子小姐將這棟自宅的町家進行翻修，在二〇〇九年開設了椋。以前〈店之間〉（＝展示間。最靠近道路，做生意用的房間）的寬敞空間成為藝廊，〈通庭〉（可穿鞋從入口直達室內的走廊）的土間變成販售黑膠唱片的空間。

走入通庭，抬頭仰望，挑空區的高度可媲美三、四層

右上·寬敞的二樓有好幾間和室。
右下·享用裝在輪島塗漆器杯的咖啡，起司蛋糕是以九谷燒的盤子盛裝。
左·抬頭看，令人驚嘆的挑空區。
二樓正面高屋簷的町家稱為「高町家」。明治之前的傳統町家室二樓部分較低的「低町家」，二樓是稱作「天（ama）」的閣樓庫房。隨著時代變遷，二樓也成為居住空間，於是天花板變高了。

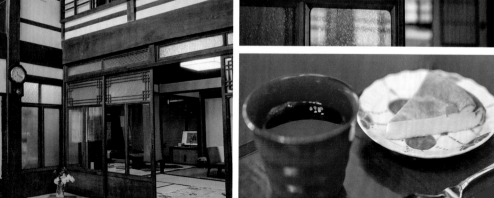

樓的大樓，經歷一百二十五年，始終穩穩支撐著屋頂粗樑的分量感，令人讚嘆。

邊享用以輪島塗器皿盛裝的咖啡與起司蛋糕，邊和渡邊小姐聊天。聽到她說老家是輪島漆藝的塗師舖，我腦海中閃過工藝王國這四個字。

我問起店名「椋」是指發音相同的原木板「無垢」嗎？——渡邊小姐說，因為曾經是木材商，所以想用木字邊的漢字當店名。查了字典後，第一次看到椋這個漢字就被吸引了。

「我也是後來才知道，祖父以前的口頭禪好像就是『椋的木材很棒』。」這神奇的偶然令人感動，我再次抬頭望向挑空區。

● menu（含稅）
石燒特調咖啡　550日圓
大吉嶺紅茶　550日圓
抹茶　550日圓
蛋糕組合　880日圓
季節限定菜單　550日圓

● Gallery & Cafe椋　MAP I
石川縣金澤市東山2-1-7
076-255-6106
11:00～17:00
週四及年底年初公休
JR「金澤」站下車，搭公車8分鐘，「橋場町」站下車即到。
有停車場

氣派的町家在大正時代為了道路拓寬，整體遷移至後方。整體遷移是指不拆解建築物，抬高房屋移動至目的地的工法，日文稱為曳家。

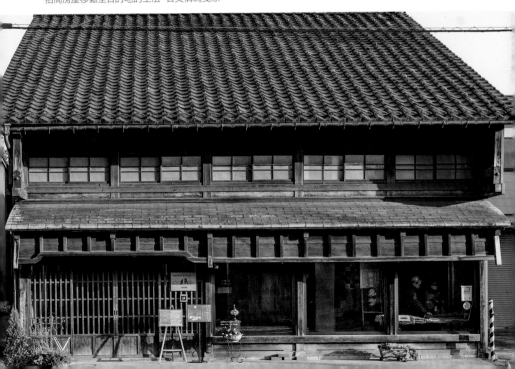

25

collabon

屋齡超過百年的傳統鞋舖
變成藝廊咖啡館

安江町

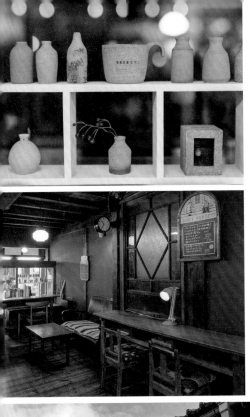

咖啡豆是向石川縣內兩家烘豆所訂購，分別是能登半島的二三味咖啡，以及位於白山山腳的水月咖啡焙煎所。也可在此購買咖啡豆。店主說：「籌備開店的時期，正好是二三味咖啡在能登半島的小船塢開始烘豆的時候。我去拜訪對方，彼此聊得很投緣，於是就使用了他們的咖啡豆。」

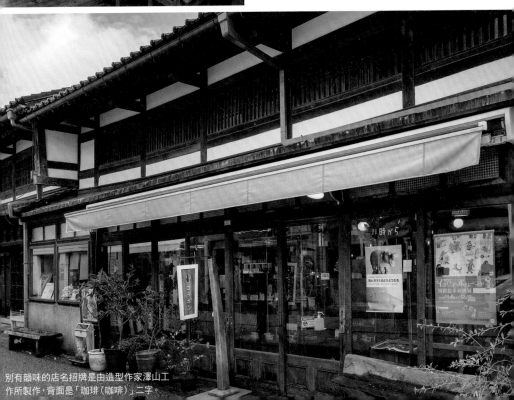

別有韻味的店名招牌是由造型作家澤山工作所製作，背面是「珈琲（咖啡）」二字。

「collabon」的藝廊空間展示只有在金澤才能買到的創作者的藝術作品或雜貨、獨特的ZINE等，各自微微地發光。

陳列的物品有個共通點，該說是酒窩還是直率自然的幽默感呢。那是一種難以形容的可愛，每一樣物品讓人看了都會泛起微笑，臉頰自然地出現酒窩。

負責挑選店內物品的店長OOHATA CHIE小姐和代表矩一浩先生共同整修這棟屋齡超過百年的町家，成為串聯創作者與當地人的藝文空間。二○○二年以藝廊咖啡館的形式開幕，讓造訪的人可以在此邊喝咖啡邊放鬆休息。

向OOHATA小姐詢問這棟建築物的來歷，她說：「這裡原本是鞋舖，店主是位老爺爺，他過世之後成了空屋。建築物的一半是住處，所以還留著他生活時的物品，像是暖爐桌。」

整修的時候，只更換受損嚴重的部分，盡可能保留原本的面貌。

「這屋裡放新家具感覺格格不入，所以我們去找古老的物品。」

店內販售的商品都是他們看到有興趣的作品後去拜訪創作者，或是前往手作市集選購而來。在collabon舉辦展覽的創作者，有時會推薦適合在這裡辦展的創作者朋友，也有創作者透過collabon結識其他創作者。或許就是因為這裡散發著輕鬆溫暖卻又寧靜閃亮的神祕氣氛，產生了那樣的緣分。

咖啡館的咖啡杯是委託當地創作者DOUGAMI Sumiko

上·美味暖心的棒茶歐蕾。
下·福岡縣的兩位創作者下岡由枝、盛國泉的「陶藝與玻璃動物」展剛結束，店內還留著幾件作品。具有清涼感的玻璃作品也散發著溫暖可愛的氣息。

以「恰到好處的悠閒」這個概念製作而成。

每個做好的咖啡杯，杯口都做了充滿玩心的波紋。

OOHATA小姐一臉滿意地說：「做了超乎我想像的東西。」根據杯子的方向，有些地方不好入口，用嘴唇尋找好入口的地方，這也是在collabon的有趣體驗。

那天我喝了由員工餐誕生的棒茶歐蕾。

「買了加賀棒茶當作伴手禮帶回家，因為是平常很少喝的茶，如果喝不完怎麼辦呢？我想告訴大家，要是喝膩了，可以試著這樣喝喝看。」

就像在煮印度奶茶那樣嚴謹熬煮的棒茶歐蕾，是一種親切平實的美味，請務必試一試。

OOHATA小姐說：「希望

大家不要顧慮太多，就算是一個人或兩個人，請來這裡悠閒地放鬆休息。」

那天，金澤的雨下下停停。從縫隙鑽入的風讓入口的拉門不時地發出咯噠咯噠聲。老房子有著無數的聲音。

準備離開時雨停了，陽光照在柏油路上。「不要輕信藍天喔」，我聽了笑著走出店門，心想那句話真的很實在。

● menu（含稅）
iinagi BLEND　450日圓
今日單品咖啡　450日圓
加賀棒茶歐蕾　450日圓
印度香料奶茶　450日圓
自製冰淇淋　400日圓

● collabon　MAP I
石川縣金澤市安江町1-14
076-265-6273
11:00～18:00
週二和週四公休
JR「金澤」站下車，徒步12分鐘。
無停車場

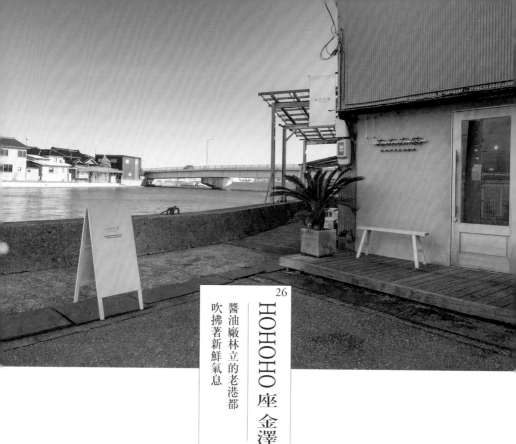

HOHOHO座 金澤

26

醬油廠林立的老港都
吹拂著新鮮氣息

大野町

平順流動的蔚藍河面，光線和魚兒躍動著，河中的魚兒是烏魚。用力吸了一口清新的空氣，走在河口的步道，隨處可見烏魚跳出水面。

對岸的黑瓦屋頂是自古以來傳承至今的醬油廠與味噌廠。大野町這個港都是知名的醬油產地，從金澤車站搭公車約二十分鐘，眼前出現另一個沒見過的金澤風景。

哪裡是河，哪裡開始是海呢？「HOHOHO座金澤」佇立在讓人有這種想法的平穩灣內水邊。別具風味的古老建築物，過去曾是大野町的鐵工廠。

HOHOHO座在日本有好幾家店，但它不是連鎖店，而是不同職業的經營者共有店名的新奇經營模式。一號店是京都的HOHOHO座淨土寺

94

巧克力蛋糕風味濃郁，清爽不膩口，令人著迷。咖啡是使用橫濱TERA COFFEE and ROASTER的咖啡豆。

店，那是志氣昂揚，猶如次文化據點的書店。

二〇一七年開幕的HOHO座金澤是設計公司的辦公室，以及販售獨家點心和生活雜貨的咖啡館複合店。書架上隨意擺著勾起人們求知欲與想像力的書籍。

咖啡館的咖啡是以紙杯供應，可以帶著上二樓邊喝邊閱讀，或是走到店外，欣賞天空與河面不同的藍色風情也很棒。

我和同時經手設計工作與經營咖啡館複合店的股份有限公司TONE的兩位負責人聊了起來。

「因為工作來勘景的時候，偶然發現這個地方。我已經看過對岸的醬油廠那個觀光景點，這一帶倒是第一次來。緩緩流動的河川，佇立在河旁的舊鐵工廠的氣氛

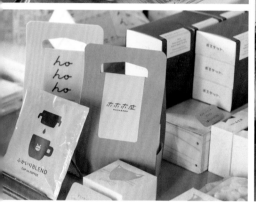

右·鐵工廠的粗獷結構很有魅力。在城市中待久了，覺得腦袋打結的時候，來這裡悠閒地度過半天，應該會感到神清氣爽。

左上·店內販售的點心與咖啡、生活雜貨也很適合送給有品味的朋友。KIKOF是創作團體KIGI與滋賀縣的職人共同企畫的品牌。圖中是用米糠製成的日式蠟燭，點燃會散發柔和的燭光。

左下·HOHOHO座金澤的獨家商品「Boschetto cookie」是以石川縣產的食材為主要材料的燒菓子。不使用麵粉和蛋，過敏體質的人也能享用。

深深吸引了我。」

平面設計師兼店長的安本須美枝小姐這麼說道。當時她的工作室是在金澤市區鬧街的大樓。

TONE的代表兼創意總監中林信晃先生說：「設計師只負責設計不賣商品，我對這件事一直存有疑問。」

製作商品，陳列且販售，一切皆親自包辦，這就是HOHOHO座金澤。

當初沒想過要開咖啡館的兩人，原本就喜歡喝咖啡，對於來洽談工作的人或造訪商店的客人都會提供咖啡，後來就有了咖啡館的空間。

中林先生說：「希望這裡就像小鎮裡的公園或是集會所的存在。」任何人都能進入公園，隨意散步或坐在長椅上聊天，只是經過也無妨。原來如此！走進這棟建

🍂 menu（含稅）

咖啡　440日圓

自製糖漿蘇打（葡萄柚）　440日圓

熱可可　440日圓

今日蛋糕組合　825日圓

cokku（穀雨）烤吐司　825日圓

🍂 HOHOHO座 金澤　MAP Ⅲ

石川縣金澤市大野町3-51-6

076-255-2038

13:00～17:00

週日和週一公休

JR「金澤」站下車，搭公車30分鐘，「大野港」站下車，徒步1分鐘。

有停車場

築物時，感受到自由放鬆的開放感，就是像進了公園一樣。

他們還告訴我在水邊振翅的鳥兒是海鷗、鷺鷥，以及冬天才會現身的白冠雞。

在步調緩慢有別於城市快速節奏的場所，創造出舒適生活的設計。

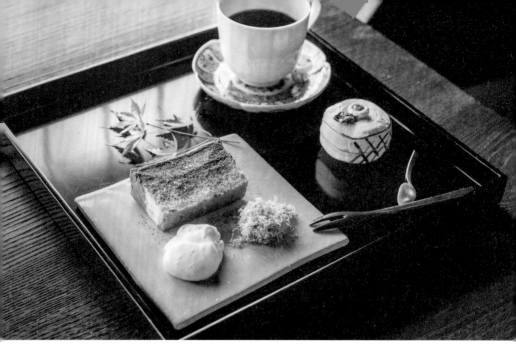

藏 CAFÉ 町之踊場

置身與文豪有淵源的武士宅邸
側耳傾聽時間流逝的聲音

瓢簞町

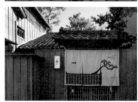

上‧水滴咖啡是使用富山縣自家烘
焙咖啡店「水之時計」的咖啡豆，
咖啡以九谷燒的骨董器皿盛裝。
若想感受具透明感的滋味與絕佳
香氣，建議點一杯裝在紅酒杯的冰
咖啡搭配「金澤菓子 古都美」等
甜點也很棒。
右中‧咖啡館內擺著與正田順太郎
有關的門牌等物品。

98

與迎接冥誕一百五十年的作家德田秋聲有淵源的房子，變成別具風情的飯店和咖啡館──因為碰巧聽見這件事，我來到了瓢簞町。

這間以秋聲的短篇小說命名的飯店「町之踊場」是屋齡近一百五十年的武士宅邸，擁有者是秋聲同父異母的兄長正田順太郎先生，據說秋聲回到金澤都會住在這裡。

下了公車，在鄰近淺野川的巷弄稍微走一會兒，就能看見冠木門上掛著綠褐色門簾的入口。

穿過冠木門，正面看到的屋宅是僅兩間房間的飯店。聽說秋聲的鐵粉會來此投宿，窩在房裡埋頭閱讀。

左側的石造倉庫整修而成的咖啡館，在二〇二一年秋天開始營業。走進室內，灰

泥白牆與幾根樑柱，透露著倉庫的氣息。挑空區的二樓設有座位，秋聲在此寫出《町之踊場》。

飯店與咖啡館的概念是「時間緩緩流逝的向陽處」。為了讓人們體驗脫離日常的時光，隨處皆有巧思。

例如，極品的咖啡是花足十小時一滴滴萃取的水滴咖啡。正田家收藏的留聲機擺上舊唱片，倉庫裡流洩著鋼琴協奏曲的典雅旋律。

「希望您度過聽見時間緩緩流逝的片刻時光」，工作人員對我說了如此美好的一句話。

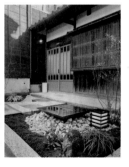

客房是面向140坪庭園的「雲之去向」與「蒼白之月」，兩者都是取自秋聲的小説標題。

● menu（含稅）
水滴咖啡（熱）　680日圓
水滴咖啡（冰）　780日圓
咖啡羊羹組合　1000日圓～
抹茶起司蛋糕組合　1400日圓～
柚子起司蛋糕組合　1400日圓～

● 藏CAFÉ 町之踊場　MAP I
石川縣金澤市瓢簞町7-6
076-208-3676
10:00～17:00／無公休
※非住宿客也可至咖啡館消費
JR「金澤」站下車，徒步12分鐘。
有停車場

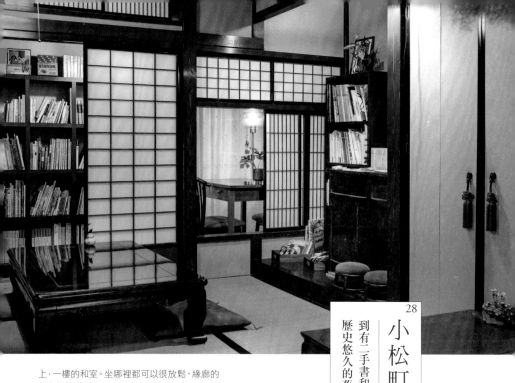

上·一樓的和室。坐哪裡都可以很放鬆，緣廊的
單人座很吸引人。
〔左頁〕右上·「阿奈的特製繽紛盤餐」是八道
配菜加主菜的午餐套餐。甜點也是以精選的食
材製成。
右中·世界文學果醬全集包含番茄果醬的「番
茄歷險記」、橘子果醬的「長腿橘子」、棒茶牛
奶醬的「加賀棒茶爺」等以名作取名的果醬。

小松町家文庫

到有二手書和手工果醬
歷史悠久的舊市區散步

小松市

從金澤到小松的輕旅行，
在金澤車站搭乘JR北陸本線
三十分鐘即可抵達。以小松
車站為中心的舊市區十分有
魅力，這個地區悄悄留存著
藩政時期因絲綢繁榮發展的
町人文化，以及昭和時代高
度經濟成長期的榮光氣息。

位處其中一角的町家咖啡
館「小松町家文庫」是受到
喜愛的休憩之處。這棟屋齡
九十年的建築物建於昭和初
期的大火災之後，最初的主
人是漆藝工匠。

土間的巨大架子擺著名為
「世界文學果醬全集」的各
種果醬瓶和書籍迎接上門的
客人，垂掛在挑空區的各色
玻璃水滴彷彿象徵街道記憶
的雨滴。

來到這裡的客人，目的各
不相同。有些人是為了吃大
量使用當地新鮮蔬菜做成的

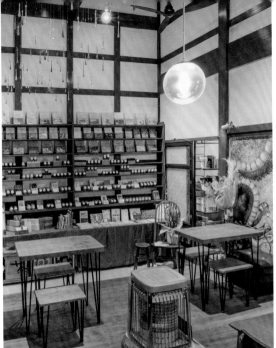

● menu（含稅）
文庫咖啡　500日圓
長保屋的加賀棒茶　450日圓
巧克力蛋糕　550日圓
果醬厚片烤吐司　450日圓
阿奈的特製繽紛盤餐
　1200日圓～　※平日（預約制）

● 小松町家文庫　MAP Ⅲ
石川縣小松市八日市町46
0761-27-1205
11:00～18:00
週日～週二公休　※有不定休
JR「小松」站下車，徒步5分鐘。
有停車場，僅兩車位。

午餐或甜點，有些人是來買果醬。也有人是想到有擺滿書的日式櫥櫃的二樓，專注於閱讀。大家各自尋找舒適的場所，樂在其中。

代表金田奈津代小姐說：「這裡有許多就連在小松市長大的我都不知道的舊市區魅力。」

然而，多數居民高齡化的現在，歷史悠久的町家陸續成為空屋，在找到新屋主之前就被拆掉了。為了替這樣的狀況帶來一線曙光，金田小姐和她的夥伴同心協力，試著為這條街道找回熱鬧的光景。

金田小姐說：「希望成為讓造訪者留下記憶的地方，」據說許多客人不遠千里而來，町家文庫已成為照亮這條街的燈塔。

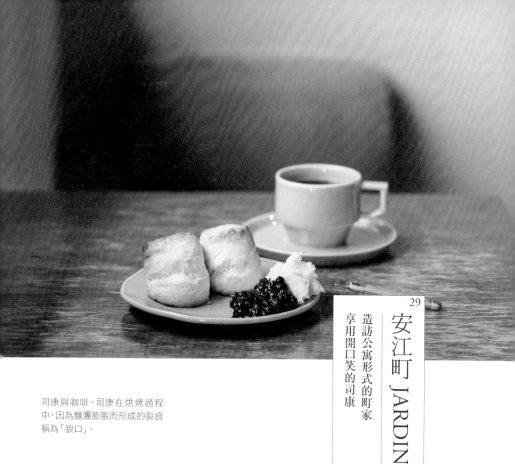

司康與咖啡，司康在烘烤過程中，因為麵團膨脹而形成的裂痕稱為「狼口」。

安江町 JARDIN

造訪公寓形式的町家
享用開口笑的司康

安江町

小時候，聽到大人閒聊天氣，總覺得真是無聊的社交禮儀。

長大之後，在旅遊地點聊起天氣卻感到無比有趣。因為可以從中得知當地的獨特氣候或是對方的世界觀，有時甚至能感受到對方的人品。金澤的冬天好冷喔，聽到我不經意脫口而出的這句話，桃組＋晴組（請參閱P50）的店主笑說：「我們去東京的時候也一直說好冷、好冷。」的確，雖然金澤的濕度會潤澤肌膚，但東京卻是乾燥得令雙頰疼痛。

金澤冬季的天氣很不好呢！聽到我這麼說，「安江町JARDIN」的店主小紙理惠小姐半開玩笑地回道：「對啊，金澤是天氣不好的地方，人也很不好喔。」

「Machiya5」是由明治初

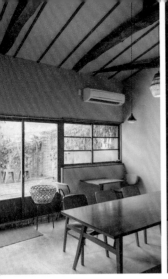
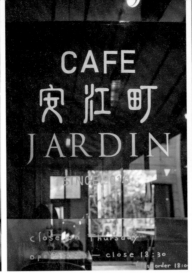

安江町JARDIN位於小店林立，散發樸實氛圍的「別院通商店街」的岔路。一樓的町家以公寓形式讓事務所和咖啡館入駐，咖啡館裡隨意擺放的人氣家具品牌TRUCK FURNITURE的椅子，成了有趣的小驚喜。

● menu（含稅）
咖啡　500日圓
咖啡歐蕾　550日圓
現烤司康組合　飲料＋600日圓
厚鬆餅組合　飲料＋600日圓
加賀蓮藕與櫛瓜的焗烤蝦
　（附沙拉）　880日圓

● 安江町JARDIN　MAP I
石川縣金澤市安江町18-12Machiya5 1F
076-254-1654
11:00～18:30（最後點餐18:00）
週四公休
JR「金澤」站下車，徒步7分鐘。
無停車場

期的町家整修而成的複合設施，每間房有不同的店舖或辦公室入駐，安江町JARDIN就在一樓最深處的E號室。

心中略帶狐疑，朝著長廊前進，出現了玻璃門的入口。

那天小紙小姐推薦了司康，漂亮裂開的狼口（裂痕）很可愛，吃起來像是柔軟的麵包，口感獨特。這是熱愛美食與建築的小紙小姐的獨家食譜，據說豐醇乳脂四七％的鮮奶油是美味的關鍵。

小紙小姐喜歡和客人之間的自然互動。「結帳的時候，遇到用鈔票正面遞給我的客人，那種體貼的心意令我很開心。」

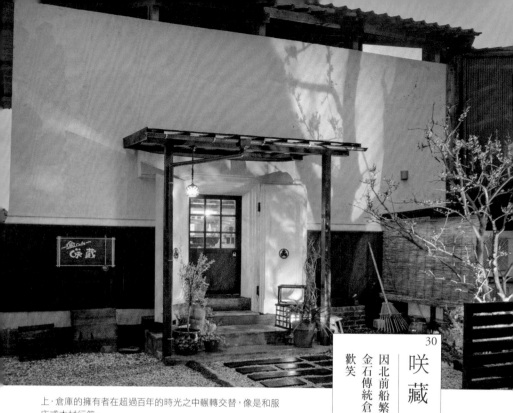

上·倉庫的擁有者在超過百年的時光之中輾轉交替，像是和服店或木材行等。

〔左頁〕右上·一樓的咖啡館，裝飾牆面的大木門，以前是倉庫的大門。圖內三個柏紋的家紋是效仿冬天也不會凋零的柏樹，象徵世代代綿延不絕的吉兆。

右下·曾在蔬食咖啡館工作過的川島小姐製作的料理，清爽美味又健康。

「昭和時代前警連續劇出現的那種令人放鬆的關東煮店是我的理想目標，」店主川島法子小姐笑嘻嘻地說。

「在別的地方說出來會變成發牢騷或炫耀的事，在這裡可以放心地說出來，我希望能夠成為這樣的店家。」

重新活用屋齡超過百年的灰泥牆倉庫的咖啡館「咲藏」，黃昏時刻在倉庫入口和庭院的樹叢點燈後，淺紫色的天空美麗襯映出白牆與傳統的雙重屋頂。為了不阻礙土牆的呼吸，倉庫的屋頂並未接合，只是架置而已。

川島小姐在帶大三個孩子後，因為想搬到房間少一點、停車場寬敞的地方住，在老家找起房子。遇見這棟荒廢的古民宅時，沒想到內部竟隱藏著倉庫。

開始拆解後，「居然有像是被家包圍起來的倉庫，走上二樓看到很棒的欅木樑，

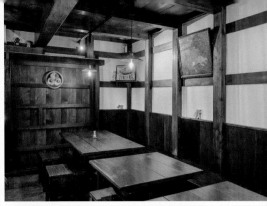
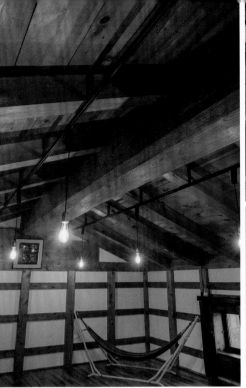
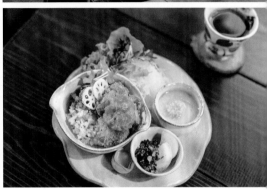

● menu（含稅）

金澤咖啡　400日圓
蘋果思慕昔等飲品　500日圓～
甜點組合　980日圓～
蔬菜午餐組合　1250日圓～
蔬菜漢堡組合　1150日圓～

● 咲藏　MAP Ⅲ

石川縣金澤市金石西1-13-10
070-3623-2458
10:00～15:30
週二和週三公休
JR「金澤」站下車，徒步7分鐘。搭公車至「中橋」站下車，徒步25分鐘，或是在「金石」站下車，徒步5分鐘。有停車場

令我一見鍾情」，川島小姐這麼說。

希望將來能夠開一家自己的咖啡館是川島小姐的夢想，於是她的先生花了超過一年的時間翻修倉庫。

對透過孩子遇見的人表達感謝，以及在咖啡館拓展美好緣分，咲藏隱含著這樣的心願。

為了親手製作盤子，川島小姐去上陶藝課，得到許多朋友和熟人的幫助。

咖啡館開幕後，成為串聯人與人的據點。當天我享用的午餐是用「稍微對身體有益」的精選食材製作而成，在飲食生活容易變得不規律的旅途中，如此充滿營養的美味沁入心脾。

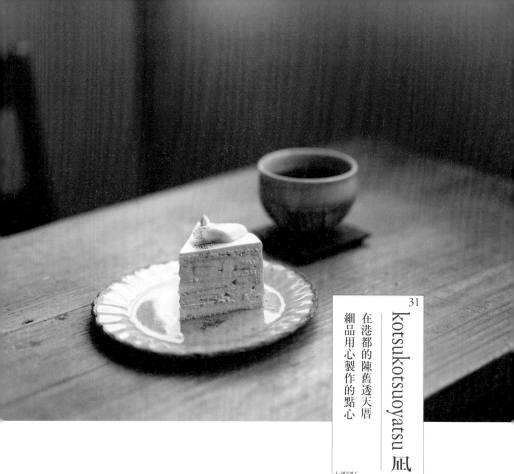

平日的晴朗早晨，幾艘停在港灣的釣烏賊船隨波晃蕩。從公車站走到「kotsukotsuoyatsu凪」的路上，以及店家前的廣闊海灣，沒有半個人影令人感到害怕。只有陽光照在身上，四周一片寂靜。

在凪度過的時間帶給我許多驚喜。這麼說或許很失禮，首先令我感到吃驚的是，屋齡五十一年的透天厝看起來破破爛爛。那是一棟紅、藍與髒髒的白色構成的奇妙兩層樓建築，外牆的兩面是防鏽漆斑駁的鐵皮，另外兩面是砂漿壁。

接著令我驚訝的是，店主岡田靜香小姐的果斷行動力。她從生活已久的東京移居至陌生的金澤，卻不是住在市區，而是選擇在保留懷舊街道的寧靜港都大野町經

106

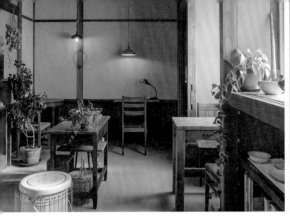

〔右頁〕全熟香蕉的焦糖鮮奶油蛋糕與咖啡，自製焦糖醬溫潤的微苦，和咖啡也很對味。圖中的盤子是岐阜縣土岐市的陶藝家加藤祥孝的作品。岡田小姐説：「我很喜歡透過一個作品就能感受陶土和釉藥的質感。」
點心的種類依季節而異，為了做出「可以放心吃的東西」，盡可能使用國產的當季食材。水果是向親自拜訪過的熟識農家訂購。

營咖啡館。

「來到石川縣沒多久，我去看了某位陶藝家的個展。聽到我說『想開咖啡館』，對方推薦了這個地方給我，找房子時也幫了不少忙。」

初次造訪大野町，這裡的氣氛和人都很溫和，當她看到海邊這棟奇特的空屋，馬上就很中意。

岡田小姐活用在東京造訪咖啡館或器物藝廊培養的品味與經驗，親手改造這個空間。利用手邊現有的物品，組合日本與西洋的舊工具，打造出這片舒適的角落。橘色燈光淺淺照在樂譜上顯得別具風情，隨處都是製造綠意的植栽。

不使用市售品，活用食材原味的質樸點心很受歡迎，吸引了許多客人上門。她始終堅持，無論再忙，製作每

咖啡豆是委託鄰鎮內灘町的咖啡店meeno烘焙的獨家「凪特調」。「適合伴人度過安靜放鬆的午茶時刻。味道平實，讓每個人都能配點心一起享用的咖啡」，當時她向對方提出這樣的要求。珍惜留在質樸小鎮的老物及傳統手工，在這家咖啡館感受得到店主的這番心意。

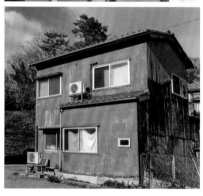

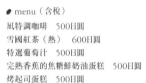

● menu（含稅）
凪特調咖啡　500日圓
雪國紅茶（熱）　600日圓
特選葡萄汁　500日圓
完熟香蕉的焦糖鮮奶油蛋糕　500日圓
烤起司蛋糕　500日圓

● kotsukotsuoyatsu凪　MAP Ⅲ
石川縣金澤市大野町7-108-4
076-255-2327
11:00〜17:00（最後點餐16:30）
週日〜週二及8月公休
JR「金澤」站下車，搭公車30分鐘，「大野」站下車，徒步6分鐘。
有停車場

一份點心都投入滿滿的愛，費盡心思要讓客人在這裡感到舒服愜意。

某天，有位客人點了四種點心大口品嚐，離開前笑著對她說：「活著真好」，那句話令她很感動。

「到了傍晚六點左右，已經不會有人在外面走動。在關店時間離開的客人，走到店外總會說『聞到燉菜的味道』、『有人在烤魚』。我認為那也是在東京很難體驗到的美好場景。」

第 4 章

被大自然

環抱的生活

來一趟以金澤車站為起點的小旅行，
造訪魅力不同於市內的古民宅咖啡館。
曾經是魚市場的建築物、夏季別墅、
因震災歇業的釀酒廠、
農家的米倉……為各位介紹誕生在
大自然豐富的土地上的咖啡館。

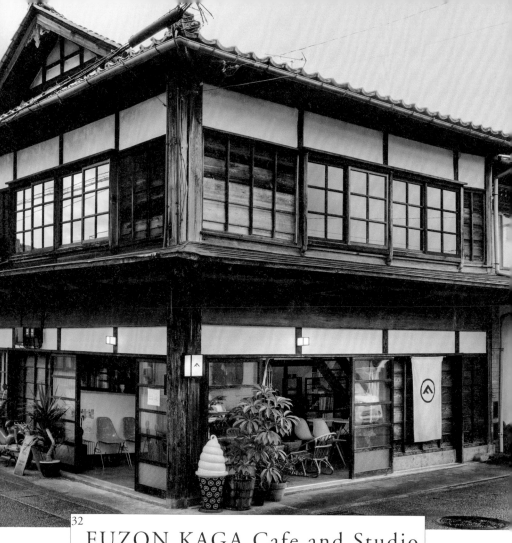

FUZON KAGA Cafe and Studio

八十年的魚市場翻新成為咖啡館與漆藝作家的工房

加賀市

店主山根先生説：「魚市場是一種公共空間，為了延續那樣的由來，想把這裡打造成像公園一樣的地方。」店內是無障礙空間，外帶區翻修成可以騎腳踏車入內。「其實想喝咖啡的話，去超商買就好，附近的國中生卻特地來這裡買，讓我覺得很開心。」
〔左頁〕中左·裝在HARIO錐形燒杯的冰拿鐵，以及擺在培養皿的烤布蕾起司蛋糕，兩者都是深得我心的美味。咖啡是用自家烘焙的咖啡豆。

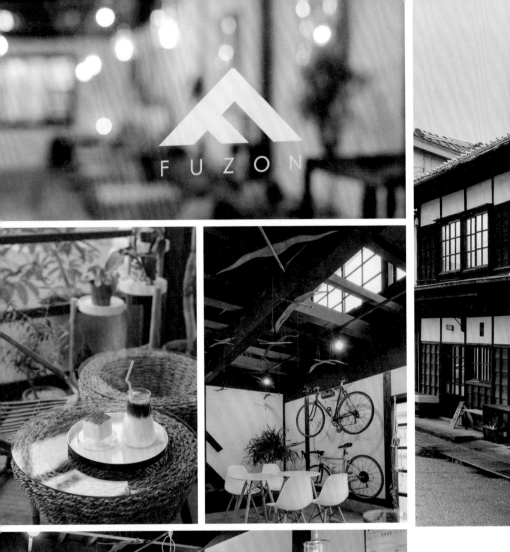

FUZON

加賀市是傳統工藝九谷燒與山中漆器繁榮發展之地。

從成果繼承根基，再重新創造新成果，慢慢培育出年輕職人。

由八十年的魚市場翻修而成的「FUZON KAGA Cafe and Studio」，咖啡館的一角附設山中漆器木工師傅的工房。約莫四十年前，魚市場遷移至別處後，裱裝店入駐這棟建築物，活用了沒有柱子和牆面的寬敞空間。

店主山根大德先生說：「以前這一帶是魚市場和鹽舖林立的地區，整個城鎮就像市場。」於是我重新看了看地圖，原來如此，這個町叫做大聖寺魚町。

山根先生是藝術總監，為了打造作為據點的場所，二〇一一年改造大德寺某棟屋齡一百四十年的町家，開設

藝廊與酒吧。二〇一七年又在大聖寺的魚町開了這家咖啡館兼工作室。

他的妻子田中瑛子小姐是國內外受到矚目的新銳漆藝作家。陳列加工切割的白木器皿的落地窗角落，就是她的工房。

自古以來製作漆器是以精細的分工作業進行，田中小姐卻是全部一手包辦的奇才。從鋸木材、製作器皿外型，到在器皿表面重複刷塗數十次漆，完全不假他人之手。

田中小姐說：「以前的工匠都隱身在看不到的地方默默工作。在這裡，人們可以一邊喝咖啡邊近距離欣賞。希望能夠成為讓年輕人對漆器產生興趣的契機。」

在二樓的會員制酒吧看到她的作品，不禁屏息讚

嘆。

微弱聚光燈襯托下的漆器葡萄酒杯，使人聯想到在黑暗中吞下※熾火的玫瑰。塗漆後削薄，再塗漆並削薄，這樣的步驟反覆進行數次，使木紋變成浮現月光的漩渦波紋。而且，優美曲線的杯口相當薄。那是她將腦中的想像以高超技術具體實現的結晶。

山根先生說：「田中的初次個展是辦在紐約。紐約是要當心懷目標前往的地方。當時她製作傳統的木椀，來看展的人問她『你想表達的東西是什麼？』。後來，她重新檢視自己的作品，第二年挑戰截然不同的風格。然後在紐約待了四年，鍛鍊出來的品味對她造成很大的影響。」田中小姐的作品散發傳統技術與現代的美感，讓人想要當成藝術品擺著做裝飾。

「如果能以這家加賀市的咖啡館為起點，讓大家知道加賀市的魅力，我會很開心。」

應該也可以請他們推薦散步的景點。順帶一提，離開咖啡館後，我走了七、八分鐘，抵達石川縣立九谷燒美術館，在那裡度過充實的時光，欣賞九谷燒的解析度也提升了許多。

● menu（含稅）

手沖咖啡　500日圓

冰拿鐵咖啡　550日圓

烤布蕾起司蛋糕　500日圓

今日瑪芬　400日圓

紅豆奶油三明治　450日圓

● FUZON KAGA Cafe and Studio　MAPⅢ

石川縣加賀市大聖寺魚町21

0761-75-7340

12:00～18:00

週四、每月第一週和第三週的週三公休

JR「大聖寺」站下車，徒步10分鐘。

有停車場

〔右頁〕來自愛知縣的漆藝作家田中瑛子小姐，高中時期體悟到傳統工藝之美，在愛知縣的大學主修漆藝。進入石川縣挽物（以轆轤轉動木材，用刀刃削切成的圓形物件）轆轤技術研修所四年，致力鑽研知識技巧，同時師事於中嶋虎男先生。獨立後，在國內外宣揚日本傳統技法的魅力與技術。

※熾火……燃燒的木柴或木炭餘焰未盡，呈現通紅火光的狀態。

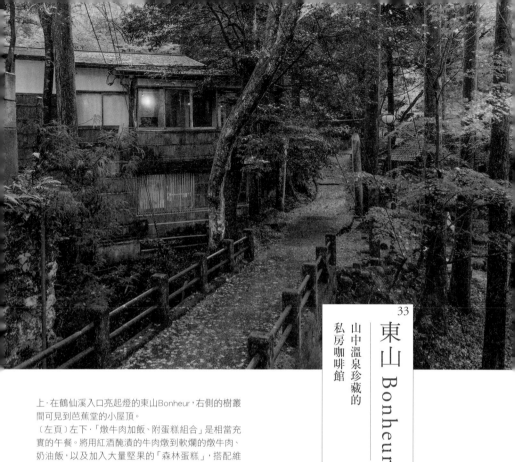

東山 Bonheur

山中溫泉珍藏的
私房咖啡館

加賀市

上·在鶴仙溪入口亮起燈的東山Bonheur，右側的樹叢
間可見到芭蕉堂的小屋頂。
〔左頁〕左下。「燉牛肉加飯、附蛋糕組合」是相當充
實的午餐。將用紅酒醃漬的牛肉燉到軟爛的燉牛肉、
奶油飯，以及加入大量堅果的「森林蛋糕」，搭配維
也納高級紅茶「Demmers Teehaus」的熱紅茶。

加賀溫泉鄉之一的山中溫
泉是自然景觀豐富的溫泉
地，因為松尾芭蕉在《奧之
細道》的途中停留，消除了
旅途中的疲勞而廣為人知。
沿著溫泉街流動的大聖寺川
的溪谷稱為鶴仙溪，那裡有
一條可以感受四季變換風情
的步道。

在步道入口的小橋邊，有
一座像是被林中樹木半遮
掩的小祠堂，那是祭祀俳聖
的芭蕉堂，以及人氣咖啡館
「東山Bonheur」。

因為比預約時間早到，我
在店門前的橋上深呼吸，側
耳傾聽感受著包圍著自己的
這片環境。

清冽的涓涓溪流，雨後的
落葉與土壤的氣息，葉縫間
灑落的陽光在東山Bonheur古
老的木板牆上緩緩出現又消
失。一旁生苔的鳥居，據說

● menu（含稅）

深焙精品咖啡　500日圓
今日水果茶　600日圓
各種今日蛋糕　450日圓
燉牛肉加飯組合　1650日圓
燉牛肉加飯、附蛋糕組合　1980日圓

● 東山Bonheur　MAPⅢ

石川縣加賀市山中溫泉東町1丁目HO19-1　芭蕉堂前
0761-78-3765
9:00～17:00
週四公休　※2022年7月起，採預約制
JR「加賀溫泉」站下車，搭公車31分鐘，「山中溫泉」站下車，
徒步2分鐘。
無停車場　※可利用山中溫泉公車總站前的觀光停車場

　是供奉漆器木工師傅之神的東山神社所有。

　緩緩推開商標很有品味的咖啡館大門，出現柔和光線的空間。

　這棟屋齡超過六十年的兩層樓木造建築，被當作鄰接知名旅館「kayo亭」的別墅使用。

　店主竹中久美子小姐說：「希望這家店能夠讓來到山中溫泉的人覺得開心，kayo亭的上口老闆也給予支持，借給我這棟建築物。」

　二○一○年成為咖啡館之後，竹中小姐發揮手藝的絕品燉牛肉和點心受到許多人喜愛。

　樹林的葉子透著光，在能看見雨後深沉景色的窗邊，學芭蕉吟詠俳句。

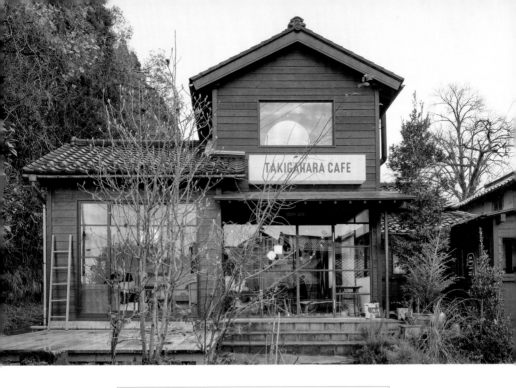

TAKIGAHARA CAFE

設計的力量為土地帶來一線曙光
進而改變人生

小松市

在金澤有好幾個人推薦了瀧原咖啡館，但我得到的都是「法式鹹可麗餅很好吃」之類的零碎資訊，因為無法掌握整體面貌，反倒令我感到好奇。預約了咖啡館旁的青年旅館，去了趟小旅行。

抵達了小松市瀧原，鞍掛山的山腳下有個約六十戶的小村落，聚集了來自東京和金澤、英國、丹麥的年輕人，他們在此開墾田地，翻修古民宅定居生活。

殘留著火堆氣味的鄉間道路旁，不同風格的店家林立。像是外觀悠閒簡約的農舍、咖啡館、由石造倉庫整修而成，供一組旅客住宿的設施、手工藝工房和青年旅館、改造灰泥牆倉庫的自然派葡萄酒吧。

在屋齡百年的古民宅整修而成的「Craft &Stay」登記

上‧用蕎麥粉煎成口感軟Q的各種法式鹹可麗餅。中間放一顆來自農場的新鮮雞蛋，擺上蔬菜圍成美麗的花圈。
左上‧農舍和曾是農家米倉的石倉庫改建而成的住宿設施。
左中‧照顧山羊也是工作人員的日常事務。
左下‧在可麗餅皮上打顆蛋。儘管飼養多品種的雞不容易，瀧原農場以平飼方式養出健康有活力的名古屋交趾雞、烏骨雞、Nera黑雞和阿拉卡那（Araucana）雞。

入住後，寬敞的休息室讓我看到驚呆。擺在那裡的家具是，芬蘭裔美國建築師埃羅‧薩里寧（Eero Saarinen）的白色子宮椅（Womb Chair），以及建築女王札哈‧哈蒂（Zaha Hadid）的月亮沙發（Moon System sofa）。那張沙發有著優美的近未來流線曲面，曲線會隨著觀看角度產生變化，猶如月亮的圓缺。

工作人員齋藤小姐說：「溫故知新，設計的力量是這個場所共通的主題，」她帶著我參觀農場和石造倉庫，我問起了這裡開始的緣由。

在瀧原撒下種子的是帶領「流石創造集團」的黑崎輝男先生，他是IDEE的創辦人，經手過東京青山的農夫市集等開拓時代的企畫，與小松市展開各種嘗試的

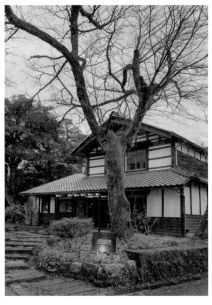

右・咖啡館旁的青年旅館。
左・在腹地內的工房製作漆器木胎的生地史子小姐是獲得認證的傳統工藝士（日本經濟產業省對從事日本傳統工藝品製造的職人給予的認證，必須通過特殊考試獲取）。「雖然我已經有自己的工房，工作的時候不會見到任何人，但在這裡工作時，就成了向訪客宣傳漆器的時間。」

黑崎先生，對於風景優美的瀧原關注已久，於是他找了小川諒這位青年過來這裡。小川先生移居至曾是空屋的古民宅，和同伴們開始接觸不熟悉的農務。二○一六年是瀧原農場（TAKIGAHARA FARM）最初的起步。

當地人爽快地接納了移居至此，挑戰自給自足的年輕人。不管是附近或遠處的年輕人，逐漸聚集給予協助。二○一七年開了咖啡館，隔年建造了住宿設施。

他們邊工作邊重新檢視生活方式。不過，我在咖啡館或青年旅館遇到的工作人員，他們看起來都不是刻意忍耐過這種生活，而是各自做擅長的事，樂在其中。

持續從東京和當地獲得資訊，照顧雞與山羊，在田裡培育各種作物。也有來到工

● menu（含稅）
咖啡　500日圓
自製糖漿果汁　550日圓
生巧克力　200日圓
季節法式薄餅　1000日圓～
10種蔬菜的糙米盤餐　1300日圓

● TAKIGAHARA CAFE　MAP Ⅲ
石川縣小松市瀧原町TA-2
0761-58-0179
10:30～18:00
無休
JR「加賀溫泉」站下車，開車15分鐘。
有停車場

上・2020年開始營業的CRAFT&STAY是都市與山村的交叉點。洗練的一樓休息室是「設計愛好者的樂園」。
下・平時當地的農家也會來咖啡館。重新體認當地魅力的在地人說：「希望世界各地的人都會來此地感受鄉間風情。」

房進行創作，開設工作坊的藝術家。齋藤小姐說：「在這裡，生活與工作密不可分。」

待在咖啡館舒適的角落，享用有如擺上菜田和花田般美麗的法式鹹可麗餅。看著當地的常客笑咪咪地走進來，和工作人員談天說笑。

「之前辦活動的時候，他做的俄式餡餅（piroshki）超好吃」，被提到的這位男性年輕時曾經活躍於俄式餐廳。當地人也會參與自己擅長的領域，獲得些許利潤。因為在場的人都說想吃，隔天現炸好的俄式餡餅便送到了咖啡館。

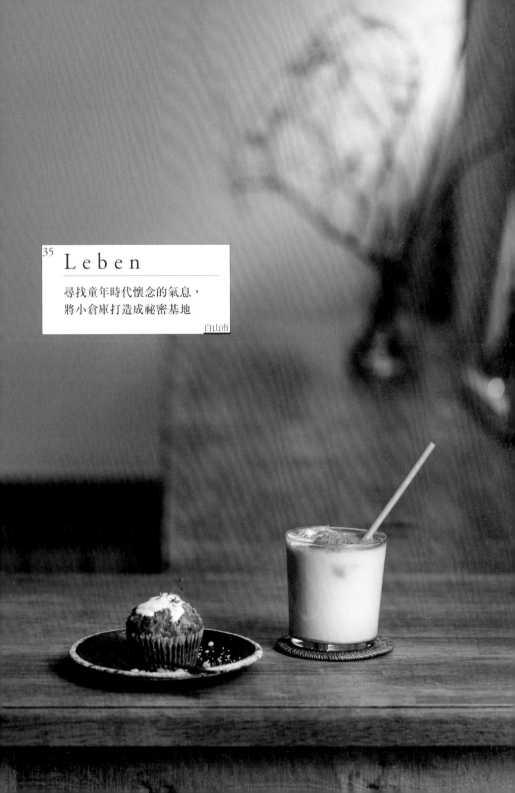

Leben

尋找童年時代懷念的氣息，
將小倉庫打造成祕密基地

白山市

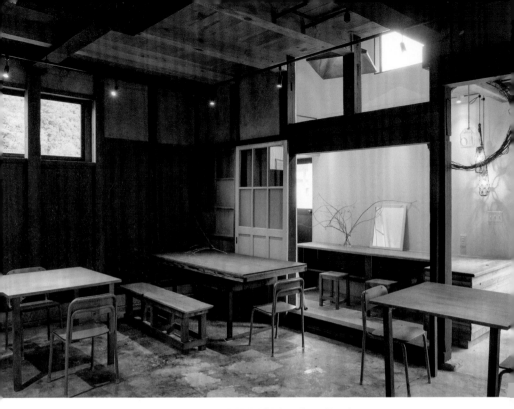

〔右頁〕蕎麥香氣四溢的「蕎麥茶歐蕾」，搭配自然甘甜的「米穀粉甜酒瑪芬」。店主澤小姐説：「令身體感到舒暢的味道很棒。雖然我很喜歡奶油醇厚的風味，為了避免造成負擔，所以我不用奶油，使用米糠油製作甜點。」

靈峰白山山腳下遼闊的鳥越地區的田園之中，有一間破舊的小倉庫。外觀就像小村落裡的房子，咖啡館「Leben」隱身其中。

從高窗灑落的光線與家具的陰影交錯為豐富的明暗層次。坐在木椅上不到幾分鐘就能感受到這個空間的獨特魅力，那是因為與店主澤麻美小姐的世界觀產生了共鳴。

「小時候很喜歡被大人禁止進入的小倉庫的氣味。照進來的光線讓灰塵看起來閃閃發光，」澤小姐這麼說道。

改造的空間內隨處飄盪著記憶中懷念的氣味和光線。

而今，已見不到偷偷躲在桌子暗處玩捉迷藏的少女了吧？

澤小姐的曾祖父彥八先生

從事婚攝工作的澤小姐將隨著季節更迭的日常想法彙整成攝影集《痣》。這個令人印象深刻的標題是取自她出生以來就在手腕上的痣。「醫生説那是我在媽媽肚子時咬出來的（笑）。痣對我來説是切身自然的存在。」
澤小姐想用「L」為首的字當作店名，Leben在德語是「生活、生命、人生」之意。希望在稀鬆平常的一天之中，擁有感受到無比幸福的瞬間——體會到她的這份心意。
澤小姐也提到去德國旅行時，「自然而然地覺得自己可以在這裡生活。」

約莫七十年前建造這棟建築物當作住處，數年後至二〇一六年，變成農務時期的小倉庫。
「我還記得打開小倉庫的鐵捲門會覺得很興奮。」
鐵捲門至今仍小心留存，原本收在裡面的木材或稻米的乾燥機，被澤小姐的父親做成桌椅，被熟識的人做成燈罩。
「祖母在外面洗菜的石製流理台，現在放在咖啡館的廁所當成洗手台。」
這間小倉庫收藏著家族四代的日常記憶。
十二月如果下雪了，咖啡館會暫停營業至隔年春天才恢復營業。
當天我品嚐了用蕎麥製作的香醇「蕎麥茶歐蕾」，以及使用當地米穀粉烘烤而成，口感彈牙的「米穀粉甜

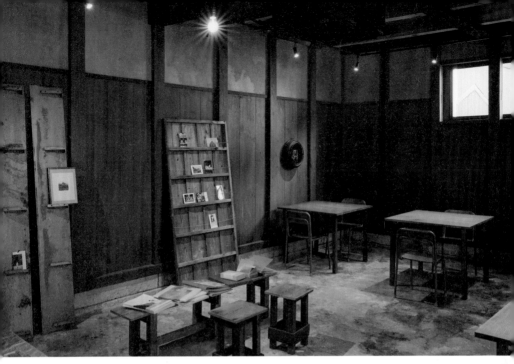

● menu（含稅）
咖啡　500日圓
蕎麥茶歐蕾　600日圓
各種瑪芬　350日圓
各種蛋糕　450日圓

● Leben　MAPⅢ
石川縣白山市瀨木野町1 39
090-2372-3706
12:00～16:00　※時間會有所變動
不定期營業，冬季休息。　※請至IG（https://www.
instagram.com/zigzag.photo.leben/）確認
北鐵「鶴來」站下車，搭公車12分鐘，
「瀨木野」站下車，徒步3分鐘。
有停車場

酒瑪芬」。那股實在的美味來自於腳下的大地。

澤小姐也是表現活躍的婚攝，小倉庫當初也被當作住宅兼工作室。

她原本就很喜歡拍攝朋友與家人的日常，從底片相機起步，在東京的攝影學校學習。無論是去旅行或在家鄉，人們寫實的「生活」始終是不變的主題。

「鳥越夏季的風景，美好得令人揪心。我喜歡猛烈照射的陽光、白天與黃昏，還有蟬叫聲。」

澤小姐說這地方的風景從她小時候到現在，完全沒有變過。

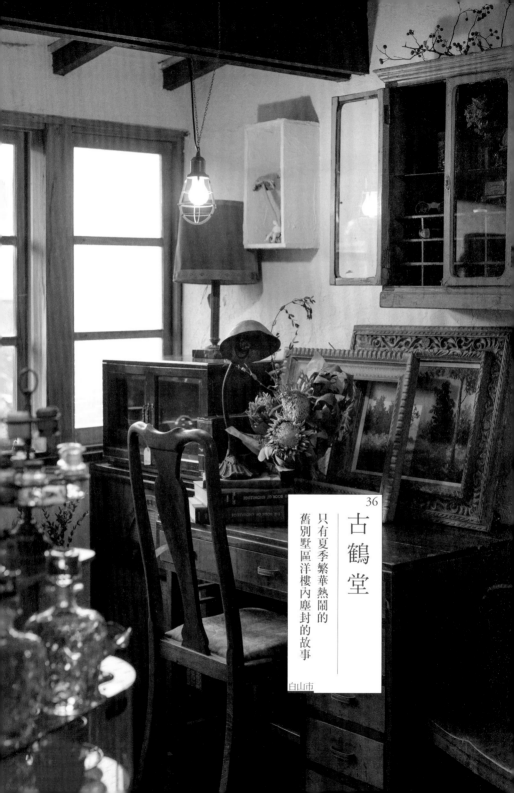

古鶴堂

36

只有夏季繁華熱鬧的
舊別墅區洋樓內塵封的故事

白山市

左‧欣賞武田先生收集的馬口鐵與賽璐珞公仔，令人想像起各自製造的時代風貌，以及人們的日常生活。
店內到處隱藏著鶴子小姐發揮玩心製作的白黏土小人偶。

「古鶴堂」是一個月只營業幾天的自家烘焙咖啡與二手工具店。像雨滴般斷斷續續的營業日程是因為，店主會到各地舉辦的古物市集擺攤。

店主武田哲先生喜愛經歷歲月產生風味的物品，他和妻子鶴子小姐親手整修這棟在竹林中發現的舊別墅，二〇一五年秋天開設了古鶴堂。

這裡只有供應兩種精品咖啡和兩種自製糖漿的飲品。

「甜點好吃的店家很多，歡迎大家攜帶外食。我們會借你盤子或叉子」，真的是很隨意的風格。

優美的老舊物品與看似破銅爛鐵的東西構成充滿魅力的面貌，在店內度過的時間一直讓我有股飄飄然的陶醉感。旅行結束後，看了在古他們找房子的條件是離海

鶴子小姐用爽朗的口氣說：「以前小舞子車站是夏天人們使用的臨時車站。」

武田夫妻為了和年邁的老犬度過最後的時光，約莫二十年前移居小舞子。當初

JR小舞子車站周邊從明治時代至昭和中期，每到夏天人們會到小舞子海岸的別墅度假，古鶴堂便是其中之一。

不過，回想起在古鶴堂聽到有如奇蹟般的那些故事，讓我頓時忘了哀傷。曾是個人別墅的那棟建築物像烤好的吐司吸收了融化的奶油，蘊含著遙遠夏季的幸福回憶。

鶴堂拍的照片，感受到的美感和照片有明顯的落差。令人一見鍾情的店大致上都是如此。

時鐘下方是內建的壁爐,因為以前是夏季別墅,幾乎沒有使用過。「我們試著生過火,結果火焰倒噴,搞得屋裡全是煙灰(笑)。」

近、看得到白山連峰,小舞子是最符合的地方。

發現這棟房子著實是偶然的巧遇。當時擔任救援流浪犬義工的鶴子小姐帶寄養的流浪狗散步途中,注意到從竹林竄出的磚瓦煙囪。

那是已經擱置幾十年成為廢屋的小洋樓,向附近的居民打聽,卻沒人知道這棟廢屋的存在。夫妻倆透過隔壁寺廟找尋屋主,找到一位九十歲的女性。

「別墅是那位老奶奶的父親蓋的。她年輕時當過鋼琴老師,從法國訂購鋼琴,戰爭期間也在這裡彈奏鋼琴喔。屋內的天花板塗上灰泥,做成圓弧狀的拱形,那是能讓聲音清楚迴響的構造。夏天的時候,附近的居民都能聽到優美的琴聲。」

如果是法國製的鋼琴,

咖啡是由鶴子小姐研磨、哲先生沖泡。「不刻意去泡大眾
喜歡的味道，只泡自己覺得好喝的咖啡。香氣足，冷了也好
喝，想讓客人享用到這樣的咖啡。」

應該是蕭邦喜愛的普雷耶
（Pleyel），由此可知這戶人
家過著富裕的生活。鶴子小
姐說對方是一位猶如與世隔
絕的千金小姐，姿態高雅的
老奶奶。

順利租到這棟房子的武田
夫妻開心地進行廢屋的整
修。原本就喜歡旅行、逛二
手工具店和咖啡館的哲先
生，總想著將來要開一家自
己的店。

「對方說這棟建築物可以
自由翻修，我滿心歡喜地
刷塗灰泥，做到捨不得結束
（笑）。」

一九六○年代中期增建的
房間，受損程度比戰前的建
築物還嚴重。

「戰前的建築物使用很好
的材料，作工紮實。聽說是
從全國找來手藝精湛的工匠
鋪設地板。」

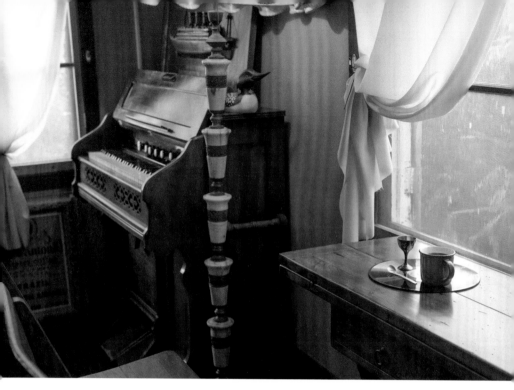

上‧擺在窗邊的昭和初期風琴購自骨董店。室內仍保留屋
主家代代相傳，特別請工匠製作的女兒節娃娃台。
當我興致勃勃地聽著武田夫妻說的故事時，突然傳來轟天
雷響。他們冷靜地說：「每年到了這個時期都會這樣⋯⋯」
那是被稱為「鰤起」的初冬之雷，聽見雷聲即宣告進入捕
撈日本海寒鰤的季節。

花費四年準備的古鶴堂終
於開張，老奶奶屋主和家
人來過好幾次，她喝著咖啡
說起以前在此度過的夏日回
憶。

如今成為工廠的這一帶，
過去是一片茂盛的松林，前
方可看到大海，能夠眺望夕
陽西下的美景。晚上疾駛而
過的火車，燈光像是劈開了
黑暗的松林。老奶奶說最喜
歡和姊姊一起躺在雙層床上
看那樣的景色。這片土地因
為她的父親種了許多朴樹而
變得有名，有人甚至用「朴
丘」這樣的暱稱寄東西來。

「老奶奶也和來自全國的
親戚一起來過店裡，她邊哭
邊訴說過去的回憶，讓我們
也感到內心激動。」

就像用貝殼貼近耳朵能夠
聽到海浪聲，在古鶴堂喝
咖啡閉上眼，彷彿能夠見到

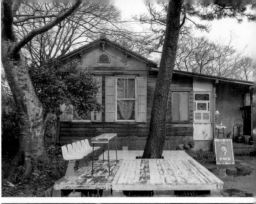

🍃 menu（含稅）

今日自家烘焙咖啡2種　500日圓

冰咖啡　500日圓

自製薑汁汽水　400日圓

自製檸檬蘇打　400日圓

※無提供料理（可攜帶外食）

🍃 古鶴堂　MAPⅢ

石川縣白山市湊町YO 36

電話號碼不公開

11:00～17:00（最後點餐16:30）

不定期營業（配合活動，有所變更）

※請至IG（https://www.instagram.com/
kotsurudou1018/）確認

JR「小舞子」站下車，徒步10分鐘，有停車場。

半世紀前在別墅生活過的人們，以及童年時代閃閃發光的夏季海岸。

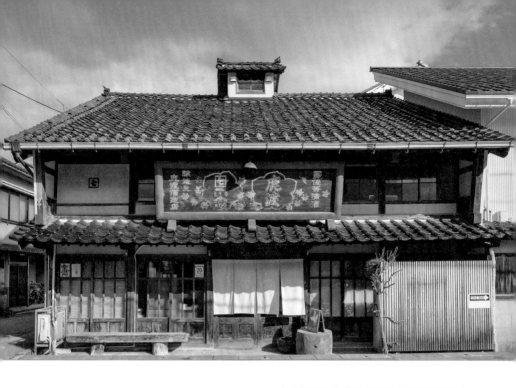

位於能登半島東部的七尾市，曾經是北前船中途停靠之地，有過一段繁榮的歷史，街道上散發著沉穩的氣氛。在街角的「ICOU」立著鹿渡酒造店這塊大招牌。

中午時分，街上的人們與不遠千里而來的訪客都興沖沖穿過白色門簾。秤重賣的熟食午餐很受歡迎，土間擺著種類豐富的料理，微微地冒著熱氣。

站在廚房忙碌工作的白藤菜都未小姐說：「最喜歡看到大家在店裡吃吃喝喝的樣子。」

因為生孩子從東京回到七尾的白藤小姐，當時參加了創業塾，經人介紹接觸到這家歷史悠久的醸酒廠鹿渡酒造時，留下深刻的印象。

鹿渡酒造創業於江戶時代，這棟建築物在七尾大火

130

● menu（含稅）
獨家特調 憩　550日圓
秤重販售午餐　100g 350日圓

● ICOU　MAPⅢ
石川縣七尾市木町1-1
0767-57-5797
11:30～17:30
※關店時間依季節不定期變動
週二和週三公休
JR「七尾」站下車，徒步10分鐘。
有停車場

許多想為便當或餐桌增加菜色的人會來外帶秤重賣的
熟食。這裡也釀了很多用米醋和當季水果醃漬的水果
醋，夏天時清爽的蘇打果醋很受歡迎。另外還有無麩
質、不使用砂糖的甜點，適合送給注重健康的人。

災之後，於一九〇七年重
建，成為賣酒的店舖兼住
宅。

二〇〇七年能登半島地震
時，建築物半毀，歇業成為
空屋。

「荒廢的屋內住了許多野
貓，明明已經是沒人理睬的
地方，卻仍堅定矗立在此，
那樣的姿態令我很感動。」

想在這條街上定居生活的
白藤小姐，在木工師傅的父
親與家人們的協助下，整修
這棟建築物。

當地持續以傳統製法釀造
醬油的鳥居醬油店，以及使
用能登的鹽、地區的蔬菜和
魚類，花時間烹調的滋味，
在這個重生的空間創造出內
心期盼的風景。

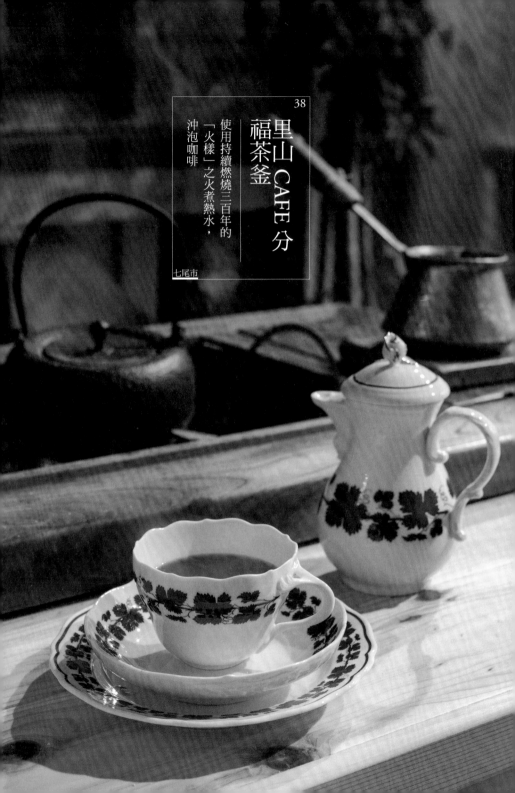

里山 CAFE 分
福茶釜

38

使用持續燃燒三百年的
「火樣」之火煮熱水，
沖泡咖啡

七尾市

右・「三百年咖啡」是取火樣之火燒炭，用銅製土耳其咖啡壺加熱的傳統方式沖泡而成的咖啡。誕生於世界上首家咖啡館（土耳其伊斯坦堡）的土耳其咖啡，這裡也喝得到。

下右・景色絕佳的咖啡館。

下左・屋齡二七〇年的古民宅民宿，圍坐在地爐邊，彷彿置身「漫畫日本故事」的世界。咖啡館的藝廊展示了製作過日本電視台每日放送的卡通，作家又野龍也描繪的岩穴聚落畫作。

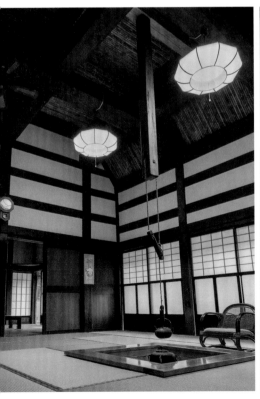 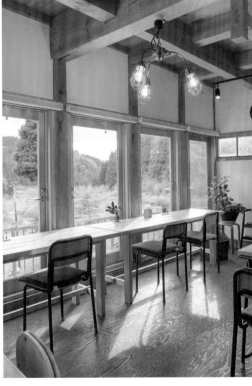

能登存在著受到村人守
護，延續三百年從未熄滅的
火。有一間古民宅咖啡館使
用那珍貴的火，煮熱水沖泡
咖啡。

第一次聽到「火樣」這個
風俗時，我腦中滿是問號。

開著租來的車，行駛在平
緩蜿蜒的山路，抵達七尾市
中島町的小村落。森田孝夫
先生站在小倉庫前笑著迎接
我，他正是火樣的守護人。

森田先生整修妻子澄子
小姐的老家，一棟屋齡兩
百七十年的大主屋，開設民
宿「古民宅岩穴」。屋齡兩
百年、鄰接主屋的小倉庫整
修為現代的明亮空間「里山
Café分福茶釜」迎接造訪的
客人，在這裡可以品嚐到用
火樣之火沖泡的咖啡。

森田先生帶著我參觀主
屋，我問起他與火樣的淵

源。

岩穴村落的人們將家中用
於炊煮的地爐之火尊稱為
火樣，三百年來延續傳承著
二十四小時不讓火熄滅的風
俗。

火樣是祖先的靈魂，也是
家的守護神。如果不小心熄
滅了，就向鄰居借火，整個
村落一起守護火樣。

不過，隨著瓦斯和電的普
及，地爐陸續從家家戶戶中
消失，到了一九七〇年代，
只剩高齡的中屋女士這戶人
家持續守護火樣。後來，中
屋女士因為腦梗塞住院。這
樣下去火樣會熄滅吧——為
此擔憂的中屋女士，將火樣
託付給關係友好的鄰居森田
夫妻。

想要守護這塊土地的人們
世世代代在生活中珍惜傳
承的火與文化，留給後代子

孫。基於這個想法，森田先生想出了萬全的計畫。他特別訂製可以持續燒兩週的油燈，將火樣移入燈內，擺在堅固的燒柴火爐內。並且架設網路監控攝影機，二十四小時守護火焰的情況。

在昏暗的佛堂角落，火樣靜靜地持續燃燒。面對它的時候，讓人忍不住想合掌。

那天我享用了和三百年前一樣使用土耳其咖啡壺沖泡的咖啡。

咖啡館的店名是分福福氣的茶釜，造訪此處的人也能分享到火種生生不息的生命力。

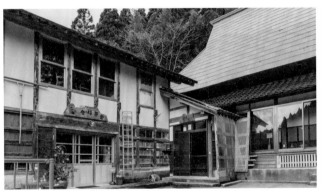

● menu（含稅）
自然栽培「森林咖啡」 600日圓
三百年咖啡 1500日圓 ※需預約
各種蛋糕 500日圓
各種絲路盤餐 600日圓
中島菜熱壓三明治 500日圓

● 里山CAFE 分福茶釜 MAPⅢ
石川縣七尾市中島町河內MO 22
090-1651-1870
10:00～16:00
週一～週四公休（國定假日有營業）
能登鐵道「能登中島」站下車，開車20分鐘。
有停車場

〔右頁〕古民宅岩穴的壁龕設置的燒柴火爐內，火樣正燃著火焰。森田先生說，這和持續守護祖先傳承之物的能登人精神有著深切的關係。
上右·搭配咖啡一起享用的清真食品「香料餡餅」（samosa），香薄的餅皮包裹滿滿餡料。
店主森田夫妻住在埼玉縣，為了兼顧在岩穴聚落的生活，咖啡館交給澄子小姐的妹妹金田裕子小姐幫忙打理。

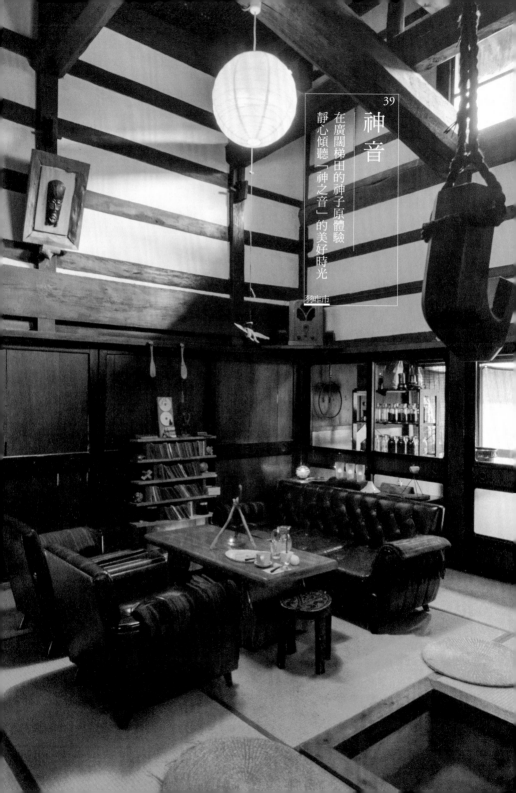

神音

39

在廣闊梯田的神子原體驗
靜心傾聽「神之音」的美好時光

羽咋市

上·從店內可見到烘豆室。店主大學畢業後,邊在東京的唱片行工作,邊四處造訪自家烘焙咖啡店,籌備開店。在金澤的咖啡店學習四年後,開設了神音。
右中·店內有名的腰果雞肉咖哩,還放了神子原的名產慈菇。
右下·店主的祖父是版畫家,其作品集的風格與神音這個空間產生共鳴。

山間有遼闊梯田的羽咋市神子原町，自家烘焙咖啡店「神音」就在附近的山中。

保留屋齡約八十年的農家魅力，燒柴火爐冒著通紅火光的舒適空間是店主武藤一樹先生憑著自身的品味整修而成。

地爐上方巨大的木鉤、煤油燈，掛在粗柱上的非洲面具，奇妙地融入這個空間。

不遠千里而來的客人除了被這裡的獨特魅力吸引，也是為了品嚐充滿當地特色的美味咖啡和甜點，以及限量供應的咖哩。

開業前，住在金澤的武藤夫妻尋找找生活上能夠自給自足，又能開設咖啡館的附農地空屋。

武藤先生侃侃而談地說：「神音這個店名我已經想好很久了，所以被神子原這個地名吸引，搬來這裡住。」

愛上咖啡是在少年時期，身邊的兩位大人帶給他的影響。

「祖父總是用很大的擴音器聽古典音樂，用手搖磨豆機磨咖啡豆。只要去父親的房間就會聽到爵士樂，叔叔們來了就會聚在房裡悠閒地抽菸喝咖啡。」

武藤先生的父親及友人經常帶他去溪邊釣魚。

「在河灘把耳朵貼近石頭會聽到溪水流動的聲音，接著會聽到石頭在水中滾動的聲音，咕嚕咕嚕~喀啦喀啦~，訴說著石頭的故事。」

晚上大人們去設陷阱的時候，他被獨自留在帳篷裡，但他一點也不害怕，聽著走過身邊的山豬腳步聲和呼吸聲，以及林中鳥兒的啼叫聲。

「黑暗中的溫暖令我感到安心，那一帶充滿著聲音。」

充斥在黑暗之中的神祕氣息，武藤先生認為那是「神之音」。

初次踏進這棟空屋時，內部已經荒廢，地板下陷腐爛，還有不小心飛進來受困死掉的小鳥屍體。但，直覺告訴他「這裡不可怕」。這裡和那種溫暖的黑暗有著相同氣息。

「我心想，或許我能為這個家找回原本的溫暖與光明。因為它具有這樣的力量。」

二○○七年完成整修，神音開始營業，武藤先生說這個空間串連了許多人。

我不經意地想起了《卡農》。最初的屋主在資材不

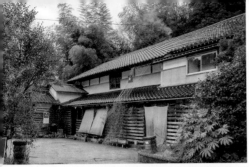

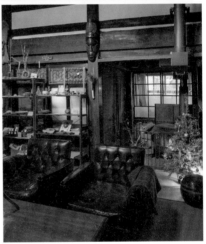

在社區深獲眾望的武藤先生擔任農產品直銷所「神子之里」的代表，為了守護梯田景觀與人們的生活，積極展開行動。四處奔波進行新商品開發事宜，現在由妻子香織獨自看管神音。

「我因為重聽戴助聽器，客人說話時如果放慢速度，或是用紙筆和我交談，我會很感謝。」

● menu（含稅）

自家烘焙咖啡　430日圓
獻上加賀棒茶　470日圓
各種今日甜點　450日圓～
今日麵包　150日圓～
每日菜園咖哩　1020日圓

● 神音　MAPⅢ
石川縣羽咋市菅池町KA 54
0767-26-1128
11:30～17:30（最後點餐17:00）
週二和週日公休，年底年初與夏季休息，
不定休
JR「羽咋」站下車，開車20分鐘。
有停車場

足的時代買下古老的茅草農家，拆解後蓋新房。後來，這棟房子又用江戶至明治時代的古老木材修建。這就像是超越時代，反覆旋律組成的卡農。

存活在記憶中，屋齡百年的診所咖啡館

水上診療所

能登

陽光照進以前的診間，房間門口還殘留著「診察室（診間）」、「X光室」等標示。

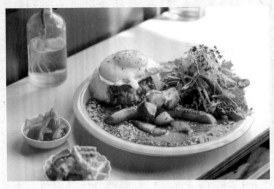

左‧使用農家分送的蔬菜製作的碎沙拉咖哩是用十種以上的蔬菜切碎製成，滋味豐富，十分美味。

「水上診療所」是二〇二〇年夏天在奧能登僅營業一年半的咖啡館。雖然現在已無法造訪，它存在的餘韻不知為何就像不落日的白夜，常留在我心中。為了留下珍貴的紀錄，在本書最後為各位介紹。

前一天從金澤車站搭能登鐵路直達終點站穴水。在飯店住一晚，隔天早早租車前往咖啡館的話，對平常不開車的我來說，行車距離很短就能抵達。

＊

一旦感到猶豫時就選美麗的——這是我在造訪咖啡館的旅行中，當作自我指標的格言。

此次旅行的目的地是使用百年前木造診所開設的奧能登咖啡館。想要抵達那個光看店名就覺得心動的場所，該依循怎樣的路線呢？試著寫了好幾種路線，從中選出最美麗的路線。

如此愜意的旅行，實在美極了。十二月的晴朗午後，搭乘能登鐵路七尾線向北行，車內裝飾著聖誕樹，散發溫馨氣氛。窗外是蔚藍大海與村落的黑影，只有我投宿在過季的度假飯店。

事先透過社群網站傳訊息給水上診療所的店主河崎麻美小姐。

「診所前的橋很窄，開車如果過不了的話，請打電話給我。先提醒您一件事，雖然貨車也開得進來，有些人

「冬天真的冷到很難受，但春天的景色非常美。感覺像是透過季節見證了生與死。」

因為彎不進來，吃足了苦頭。

在前往那家店之前，我已經感受到河崎小姐的溫柔體貼。

和巨大木蘭相依偎的水上診療所飄散人情味，給人新鮮的氣息，很難想像四十年來始終是空屋。

入口旁的診間還留著古老風情的桌椅、病歷架和顯微鏡等物品，被明亮的陽光照得發白。

這裡曾經有過騎馬到村裡出診的時代。

「這一帶有個名為『春蘭之里』的農家民宿群，水上診療所也是其中之一，整修作為民宿。」

河崎小姐邊準備泡泡咖啡邊這麼說。身為這棟建築物的管理者，她不改變內部裝潢，只帶了需要的物品來開咖啡館。

開業的契機是在金澤從事服飾業的時候，因為不堪壓力，嚴重搞壞身體。

「長久以來我一直忍受疼痛，忍到身心都麻痺了。深覺得自己一點也不快樂。深深覺得自己像死了。某天我心想，不要再過這樣的人生了！然後就辭職了。」

恢復自由之身，在縣內到處旅遊時來到奧能登，親身感受到大自然豐沛的能量。隨即決定移居奧能登，而且

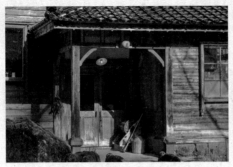
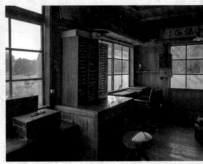

右·診間。
左·入口仍留著門牌和褪色的「今日已結束看診」的牌子。

很快就搬來住。

「我好像重生了，」河崎小姐這麼說。她仔細地將十幾種用來熬煮咖哩的蔬菜切末，專心做菜的時間彷彿進入冥想。

她和周圍的農家頻繁往來互動，獲得許多蔬菜。當地才能採收到的蔬菜充滿無窮的生命力。

「在運送過程中，蔬菜的生命力逐漸消失了啊。」

校外教學的學生到此住宿的時候，大家生火烤地瓜，仰望美麗的星空尋找流星。

基於那樣的緣故，咖啡館採取彈性的不定期營業模式。河崎小姐爽快地說：

「店主必須先保持自己的身心健康，不勉強不逞強、樂

在其中很重要。」

因為位處豪雪地帶，咖啡館冬天歇業，河崎小姐到其他地方生活。在那裡她找到覺得被人需要的工作後，決定不開咖啡館了。百年診所好似溫柔包覆的蠶繭，呵護在那裡生活的人，為其滋養身心。

咖啡館會隨著店主的人生產生變化，感謝彼此的相遇，紀錄下美好時光。

● 水上診療所
石川縣鳳珠郡能登町宮地5-21

金澤古民宅咖啡：探訪古城小鎮風貌的 39 家咖啡館
金沢 古民家カフェ日和 城下町の面影をたどる 39 軒

國家圖書館出版品預行編目 (CIP) 資料

金澤古民宅咖啡：探訪古城小鎮風貌的 39 家咖啡館 / 川口葉子著；連雪雅譯. --
初版. -- 臺北市：健行文化出版事業有限公司出版：九歌出版社有限公司發行,
2024.02
　面；　公分. -- (愛生活 ; 75)
　譯自：金沢古民家カフェ日和：城下町の面影をたどる 39 軒
　ISBN 978-626-7207-53-6(平裝)

1.CST: 咖啡館 2.CST: 旅遊 3.CST: 日本石川縣

991.7　　　　　　　　　　　　　　　　　　112021473

作　　　者 —— 川口葉子
譯　　　者 —— 連雪雅
責任編輯 —— 曾敏英
發 行 人 —— 蔡澤蘋
出　　　版 —— 健行文化出版事業有限公司
　　　　　　　台北市 105 八德路 3 段 12 巷 57 弄 40 號
　　　　　　　電話／ 02-25776564 • 傳真／ 02-25789205
　　　　　　　郵政劃撥／ 0112263-4

九歌文學網　www.chiuko.com.tw

印　　　刷 —— 晨捷印製股份有限公司
法律顧問 —— 龍躍天律師 • 蕭雄淋律師 • 董安丹律師
初　　　版 —— 2024 年 2 月
定　　　價 —— 380 元
書　　　號 —— 0207075
Ｉ Ｓ Ｂ Ｎ —— 978-626-7207-53-6
　　　　　　　9786267207543（PDF）
　　　　　　　9786267207550（EPUB）